LES BEAUX-ARTS

A

L'EXPOSITION UNIVERSELLE DE 1878

LES BEAUX-ARTS

A

L'EXPOSITION UNIVERSELLE

DE 1878

Par LOUIS ÉNAULT

E. GROS, ÉDITEUR

43, AVENUE LABOURDONNAYE, 43

—

1878

LES BEAUX-ARTS

L'EXPOSITION UNIVERSELLE DE 1878

Si l'Industrie, dont nous admirons les prodiges au Champ-de-Mars, est une des plus utiles applications de l'intelligence et de l'activité humaines, les Beaux-Arts en sont comme l'épanouissement suprême et la fleur merveilleuse. Elle serait donc bien incomplète la fête du travail dans laquelle on ne lui aurait point réservé sa place.

Les organisateurs de la grande manifestation internationale à laquelle la France vient de convier le monde étaient trop éclairés pour commettre une pareille faute.

Ils ont fait aux Beaux-Arts la place qu'ils méritent : ceci veut dire une très-large place.

La Peinture et la Sculpture de tous les peuples qui ont bien voulu prendre part à notre brillante Exposition universelle de 1878, occupent la longue série de ces petits édifices, d'aspect un peu simple, mais dont le profil assez pur et les lignes architectu-

rales très-sobres ont du moins le mérite de ne jamais offenser le bon goût, qui commencent au grand vestibule de la façade parallèle à la Seine, pour se terminer à celui qui longe l'École Militaire. Grâce aux améliorations successives réclamées par la presse, et accordées par la Commission, l'installation des Beaux-Arts est aujourd'hui complète et satisfaisante ; la lumière adoucie et tamisée, le jour suffisant ; en un mot, toute l'organisation matérielle d'une confortabilité à laquelle on n'a plus rien à reprocher. C'est plaisir, à présent, de parcourir ces longues galeries, toutes pleines de chefs-d'œuvre, les uns que l'on retrouve et que l'on fête comme de vieux amis ; les autres que l'on voit pour la première fois, et qui nous offrent l'attrait piquant de la nouveauté.

Ces pages n'ont point pour but de remplacer le *Catalogue Officiel* publié par la Commission, seul guide infaillible et complet des visiteurs de notre exposition, auquel n'échappe aucune œuvre, si petite qu'elle soit, et qui restera comme le plus fidèle souvenir de la plus grande solennité artistique du XIX° siècle.

Quant à nous, nous avons voulu ceci et pas autre chose : indiquer à nos lecteurs celles des œuvres exposées, soit par nos compatriotes, soit par les artistes étrangers, qui nous paraissent le plus dignes de leur attention, et dire notre opinion sur elles, avec la sincérité et la franchise indépendante qui ont toujours été le caractère de notre critique.

SCULPTURE FRANÇAISE

On avait voulu tout d'abord placer la *Sculpture française* en dehors des salles réservées aux Beaux-Arts. Elle aurait orné le pourtour extérieur des petits palais où la *Peinture* est exposée, et la blanche théorie des dieux et des héros, des nymphes et des déesses, se serait alignée sur un côté de la rue des Nations, faisant ainsi vis-à-vis aux façades si ornementales et si pittoresques des sections étrangères.

Le projet n'était certes pas dépourvu de grandeur, et l'on peut dire qu'au point de vue décoratif, il aurait donné un résultat des plus satisfaisants. Mais ce point de vue, si intéressant qu'il puisse être, n'est pas le seul qu'il faille considérer dans une question comme celle-ci : il y a encore les intérêts des artistes et la conservation des œuvres envoyées par eux, qu'il faut prendre en grande considération. Notre climat n'est pas toujours aimable, et, de sa nature, le marbre est chose délicate, que l'on ne livre point impunément à l'intempérie des saisons inclémentes et changeantes. Il a donc fallu renoncer à ce projet, si séduisant qu'il ait pu paraître tout d'abord; on a pris le parti, devenu nécessaire, d'exposer ces sculptures dans trois salles, où l'on peut sans doute les voir et les étudier fort à l'aise, mais qui ont, toutefois, l'inconvénient très-réel de trop rapprocher les unes des autres—je dirais volontiers d'entasser—des œuvres qui demanderaient pour produire tout leur effet, de l'air et de l'espace. Peut-

être eût-il été possible, c'est du moins une idée que je hasarde, de disséminer ces statues, par petits groupes moins nombreux, dans les salles réservées à la peinture Les tableaux et les statues vivent fort bien ensemble et, loin de se nuire, se font au contraire valoir les uns par les autres.

Mais ne nous attardons point en regrets inutiles et en vaines récriminations, et, puisque les choses ne sont point comme nous les aurions voulues, tâchons de les vouloir comme elles sont.

—

Dans cette revue rapide, qui s'efforcera d'être un guide en même temps qu'une étude, nous allons suivre l'ordre des salles; c'est le plus sûr moyen de faciliter les recherches de ceux qui voudront bien nous lire.

SALLE I

Le visiteur qui pénètre dans la première salle par la porte d'entrée, qui communique avec le grand vestibule parallèle à la Seine, trouve en face de lui la statue en pied du *Maréchal de Mac-Mahon*, duc de Magenta, président de la République française, par G. CRAUK, de Valenciennes. C'est un beau marbre, pétri d'une main savante. La ressemblance frappe ceux-là mêmes qui n'ont vu qu'une fois l'illustre personnage que l'artiste a voulu représenter. Il est bien posé et bien campé, dans une attitude très-naturelle,

respirant tout à la fois la mâle énergie du soldat, et la loyale franchise de l'honnête homme.

A la droite du Maréchal, nous reconnaissons le buste de M. *Krantz*, l'organisateur de l'Exposition, très-vivant et très-parlant. C'est un excellent plâtre, par Crauk déjà nommé ; mais ce plâtre deviendra marbre, et prendra place quelque jour dans la galerie de nos illustrations.

A gauche, le Ministre du Commerce et de l'agriculture. M. *Teisserenc de Bort*, le plus puissant patron de notre Exposition, qui se trouve un peu chez lui au Champ-de-Mars, si complétement transformé sous ses auspices.

Un peu plus loin, je reconnais le *Maréchal de Castries*, aïeul de madame la duchesse de Magenta. Ce buste est l'œuvre d'une autre petite-fille du Maréchal, belle-sœur du Président de la République, M^{me} la la comtesse de BEAUMONT-CASTRIES, une femme du monde, du meilleur et du plus grand, qui sait donner à toutes ses œuvres un remarquable cachet d'élégance et de distinction.

Vaillante et laborieuse comme une artiste de profession, M^{me} de Beaumont ne s'est pas contentée de nous envoyer le beau buste du maréchal de Castries, dont elle a rendu avec tant de bonheur la haute mine et l'élégante tournure ; elle nous donne une seconde œuvre plus pathétique et plus émouvante. Je veux parler du masque de *Chopin*, le poète du piano, l'artiste inspiré, qui sut embraser du feu de sa passion le clavier insensible, et communiquer aux froides touches d'ébène et d'ivoire la vibration de sa nature ardente.

Cette nature-là, sympathique entre toutes, et qui avait reçu le don de se communiquer, la comtesse Jeanne, qui comprend la Musique comme elle comprend la Sculpture, parce que les muses sont sœurs, et qu'elle-même, est une muse, a su le faire revivre dans son plâtre tout à la fois énergique et douloureux.

Tout à côté de ces grands personnages — grands par la position ou le talent — nous voyons *Monseigneur Darboy*, innocente et noble victime des fureurs de l'odieuse Commune, tombé sous les balles des assassins, comme le bon pasteur qui donne sa vie pour son troupeau. M. GUILLAUME, l'auteur de ce beau marbre, a su revêtir le pontife d'une grandeur austère et d'un caractère auguste et sacré, qui nous frappent comme les sculptures hiératiques des siècles croyants.

On a également placé dans cette salle une autre œuvre de M. Guillaume, le *Mariage romain*, beau groupe magistral, si remarqué au Salon de 1877. Aucun peuple, dans l'antiquité païenne, n'a eu du mariage une idée aussi noble, aussi élevée, aussi pure — je dirais volontiers aussi sainte — que ce peuple, qui mérita entre tous de s'appeler le *peuple-roi*. On sait de quelle autorité souveraine le droit romain avait armé le père de famille ; on sait de quelle considération, de quel respect et de quel honneur il entourait l'épouse du Quirite.

La matrone romaine nous apparaît dans l'histoire comme une des plus grandes figures du vieux monde. Mais cette nation si religieuse, et qui trouva dans sa religion même le principe de sa force, n'avait pas entendu borner les effets du mariage à la vie d'un

jour que les époux passent ensemble sur cette terre : il avait voulu en perpétuer les effets de l'autre côté de la mort, et, devançant ainsi la doctrine chrétienne, dans ce qu'elle a de plus consolant, lui assurer une éternelle durée. N'est-ce pas un jurisconsulte romain qui avait défini le mariage « le partage, entre les époux, de toutes les choses divines et de toutes les choses humaines ? »

M. Guillaume s'est inspiré de ces idées quand il a conçu et exécuté son beau groupe, et il nous en a donné une traduction plastique des plus saisissantes. Les deux époux sont assis l'un près de l'autre, la main dans la main, pleins de confiance dans la foi jurée. Ils ne montrent point les folles ardeurs ni les passagers enivrements des passions d'un jour. C'est, au contraire, la sereine tendresse fondée sur une mutuelle estime — une tendresse calme à force d'être profonde. La pose de nos deux personnages est prise sur la nature même. Leur attitude a quelque chose d'auguste — je dirais volontiers de sacré. Ces deux êtres comprennent qu'ils vont accomplir un acte vraiment religieux, et le spectateur le plus léger devient grave en les regardant. Les draperies qui semblent caresser leurs corps, autant que les couvrir, sont disposées avec une noblesse et une simplicité qui rappellent l'art antique dans ce qu'il a de plus pur.

Sous ce titre, qui n'est qu'un nom, mais qui réveille en nous de poétiques souvenirs : *Clotilde de Surville*, M. GAUTHERIN expose un marbre plein de grâce et de suavité. Rien de plus simple que le motif choisi par le sculpteur, — une mère berçant et endormant son

enfant dans ses bras, — mais rien de plus joli que la façon dont il est traité. L'attitude de la femme est pleine d'élégance et de morbidezza, et l'abandon de l'enfant, sur le sein maternel, est copié sur la nature même. C'est un marbre exquis. Quatre vers, écrits dans la langue naïve du quinzième siècle (est-ce bien vrai ?) et que l'on met dans la bouche de Clotilde de Surville, qui fut poète, assure-t-on, sont le commentaire naturel de ce groupe charmant.

> O cher enfantelet, vray portraict de ton père,
> Dors sur le sein que ta bouche a pressé !
> Dors, petiot ; clos, amy, sur le sein de ta mère,
> Tien doulx œillet par le somme oppressé ?

Le musée du Luxembourg a prêté à l'exposition du Champ-de-Mars un beau marbre de M. BARTHÉLEMY : *Ganymède*, faisant boire l'aigle de Jupiter. L'aigle est très-fier ; le jeune éphèbe est superbe, plein de confiance en lui-même, comme il sied à celui qui se sait le favori des dieux, et méritant, du reste, cette faveur par son élégance, sa grâce et sa beauté.

AUGUSTE HIOLLE a obtenu, en 1870, la grande médaille d'honneur de la sculpture pour la statue en marbre d'*Arion*, debout sur le dauphin mélomane qui lui tenait lieu de bateau à vapeur, quand il voguait sur les flots bleus de la mer Égée, ou de la mer Ionienne.

La composition est d'un effet général satisfaisant. Mais le personnage est incomplet, un peu étroit de bassin, manquant de finesse et de distinction dans ses attaches, c'est, en un mot, beaucoup moins une œuvre parfaite que la promesse d'un beau talent.

M. Idrac, dans son *Amour blessé*, nous montre qu'il a le sentiment de la vie : son plâtre souffre bien ; mais cet Amour n'a rien du fils de Vénus, c'est-à-dire du plus beau des dieux. Il vient du faubourg voisin et ne descend pas de l'Olympe.

Jules Franceschi n'a guère de rivaux quand il s'agit de traduire en marbre la grâce et la beauté d'une femme. Nous connaissons des bustes de lui qui sont des chefs-d'œuvre. On a eu raison d'en placer un dans notre première salle; il eût été difficile de souhaiter à nos visiteurs une plus aimable bienvenue.

M. Crauk, qui semble avoir la spécialité des maréchaux de France (outre le maréchal de Mac-Mahon, il nous a donné encore le maréchal Niel), expose aussi dans cette salle la statue en marbre du maréchal Pélissier; c'est bien lui, gros, court, violent, entassé, prêt à crever dans sa peau et à faire éclater son uniforme : La ressemblance est parfaite.

SALLE II

Nous obliquons à droite, et nous pénétrons dans la seconde salle.

Nous nous trouvons tout d'abord en face d'une statue en marbre que son auteur, M. Baujault, intitule le *Premier miroir*. C'est la coquetterie de la jeune fille à son premier amour, alors que tout lui sourit, et que la vie s'offre à elle comme une suite ininterrompue de plaisirs et de fêtes.

La figure que nous montre M. Baujault est une des plus sympathiques et des plus complétement aimables qu'il y ait à l'Exposition universelle. Vous ne sauriez rien imaginer de plus charmant que cette tête pleine de jeunesse, dont l'expression est tout à la fois si suave et si naïve. C'est avec une grâce innocente et une gentillesse infinie, qu'elle essaie ce que son sculpteur appelle son *premier miroir*. Penchée vers une flaque d'eau immobile à ses pieds, elle y contemple sa délicieuse image. Mais, comme elle ne voudrait point sans doute qu'on l'accusât de prendre un plaisir trop égoïste à cette adoration d'elle-même, elle se donne une contenance, en réparant le désordre de sa chevelure. Le prétexte est bon pour se regarder un peu dans son miroir.

Le mouvement est trouvé, et il est certes des plus heureux. Rien n'est plus joli qu'une jolie femme qui se coiffe ; les bras se relèvent, les doigts s'écartent, les mains ont de petits frémissements d'impatience : il faut saisir, retenir et fixer la masse soyeuse et prête à fuir de cette chevelure, plus aisée à dénouer qu'à rassembler sur la nuque flexible. M. Baujault a su, du reste, tirer tout le parti possible de ce gracieux motif. La pose de la tête, le geste des bras, l'attitude du corps, tout cela est vraiment réussi à souhait.

Du moment où il voulait nous montrer une femme qui en est à son premier miroir, l'artiste a compris qu'il était obligé de la prendre très-jeune, s'il tenait à rester dans la vraisemblance. C'est ce qu'il a fait. Les formes de sa figure ont donc gardé beaucoup de sveltesse et de légèreté. Il en est que l'on devine plus en-

core qu'on ne les voit ; mais on en aime déjà l'espérance. Le visage, qui n'appartient point au type classique, tel qu'il traîne et moisit dans tous les ateliers et dans toutes les académies, est bien la propriété de l'auteur, qui lui a donné un cachet de personnalité très-réel, tout en le faisant aussi sympathique, aussi pur, aussi charmant qu'un amoureux puisse le vouloir, et qu'un poète puisse le rêver.

La Jeanne d'Arc à Domrémy restera peut-être comme la plus considérable des œuvres de CHAPU, à qui nous devons déjà tant des créations émouvantes ou charmantes. Celle-ci, en effet, est excellente entre toutes: elle fut une des attractions de l'Exposition de 1872.

Au moment où le sculpteur a saisi celle qui devint la libératrice de la France, et qui restera la plus pure de nos gloires, la *Vierge de Vaucouleurs* n'est pas encore l'intrépide guerrière qui terrassera le léopard anglais; c'est la simple fille des champs, dont l'inspiration s'ignore, qui ne laisse voir que son humilité. Adorable dans sa simplicité et sa candeur, elle est agenouillée, ou, pour mieux dire, assise sur ses talons, les bras tendus en avant, les mains jointes, la prière sur les lèvres l'extase dans les yeux, l'âme au ciel, l'oreille tendue vers les voix qui lui parlent. Admirablement conçue, sans aucune exagération de pose ni de mouvement, la Jeanne d'Arc est d'une exécution à la fois forte et simple. On sent en elle ce je ne sais quoi d'énergique et de vrai, où se reconnaissent les œuvres bien venues.

Le marbre de M. CHATROUSSE intitulé une *Contemporaine* est un morceau d'une rare élégance. Nous con-

naissons tous le *frou-frou* de cette robe à la jupe traînante ; nous avons vu, pas plus tard qu'hier, cette même tête fine et mignonne, avec ces fleurs, si heureusement mêlées aux ondes de sa chevelure souple. Tout cela est bien compris, bien rendu, par un homme qui veut être de son temps, et qui sait comment les femmes avec lesquelles il vit, babillent, s'habillent et se déshabillent. Je ne ferai qu'un reproche au sculpteur. J'aime, moi aussi, mes contemporaines : je trouve qu'elle se mettent à ravir, qu'elles ont de l'esprit jusqu'au bout des ongles, et de la bonté quand elles ont le temps ; mais elles ne méritent pas encore de statues... la statuette suffirait.

David est, depuis quelques années, fort à la mode parmi nos sculpteurs. On sait l'admirable motif qu'il a fourni à M. Mercié.

Aujourd'hui M. ICARD s'en inspire à son tour avec beaucoup de bonheur. Son *David chantant devant Saül,* pour chasser les mauvais esprits qui troublent l'âme du malheureux prince, a une fort belle expression de visage et un bon port de tête. Le torse est d'une musculature puissante, et, malgré le modelé insuffisant des jambes et des cuisses, la silhouette générale est fort élégante.

Il y a de sérieuses qualités et une science consommée dans la *Velléda* de M. MARQUESTE. C'est l'œuvre d'un homme qui sait et qui sent. On s'arrête avec émotion devant ce beau marbre, dans lequel on devine tous les frémissements et toutes les palpitations de la vie.

Nous tournons maintenant à gauche, et nous nous trouvons dans la troisième salle, consacrée, comme les deux premières, à la sculpture française.

SALLE III

La première œuvre que frappe ici nos regards c'est une statue en marbre de M. Truphème, intitulée *Invocation*. L'invocation, cette forme ardente de la prière, est symbolisée par une jeune femme, svelte, élancée, prête à s'envoler vers le ciel, et tenant des palmes dans les mains. L'expression de ce beau visage est tout à la fois la candeur et l'enthousiasme.

La statue que M. Antony Noël intitule *Après le bain*, a été taillée dans un marbre bizarrement moucheté, et ces mouchetures déconcertent quelque peu le spectateur, qui ne s'attend pas à trouver une femme sous cette robe de léopard. Mais le filon s'est épuré à la hauteur de la tête, qui est d'une entière blancheur. Cette tête s'incline vers l'épaule droite, dans une attitude d'irrésistible coquetterie.

La main, passée derrière la nuque, soutient la masse des lourds cheveux tordus; le bras est un peu faible, mais très pur dans son galbe fin ; le torse est élégant, l'œil voluptueux, la bouche sensuelle. Cette statue, jolie à coup sûr, pleine de fantaisie, est curieuse à étudier, comme point de départ d'une nouvelle école, qui s'éloigne de plus en plus des anciennes traditions des académies. C'est un premier pas dans

une autre voie. Nous en ferons d'autres. N'en faisons pas trop !

Il y a beaucoup d'accent, de vérité et de vie dans le *Vainqueur au combat de coqs* de FALGUIÈRE. L'ensemble du bonhomme est vulgaire : c'est un vrai gamin des faubourgs, et il n'a rien de commun avec les types empreints d'idéalité que recherchent d'ordinaire les sculpteurs épris de l'art antique. On devine toutes sortes de passions précoces sous ce masque tourmenté — mais que transfigure, en l'animant, le feu intense de la vie. Il court, il crie, il chante comme une personne naturelle.

M. DELAPLANCHE occupe une place considérable dans la sculpture française, et il est représenté de la plus brillante façon à l'Exposition du Champ-de-Mars. Nous n'avons que l'embarras du choix entre tant d'œuvres excellentes. Le beau marbre qui s'appelle la *Statue de Sainte-Agnès* est une compositions des plus sympathiques. La jeune sainte tient dans ses mains sa palme et son agneau ; elle est un peu maigre, et l'on peut se plaindre de ne pas sentir assez le corps sous le marbre de cette draperie, élégamment arrangée d'ailleurs ; mais les bras sont d'un très-beau galbe, et l'expression du visage est adorable de candeur et d'innocence : cette Agnès est vraiment la bien nommée. Elle n'a jamais lu l'*École des Femmes*, et elle ne comprendrait pas Molière.

A côté de cette statue, M. Delaplanche expose un groupe également en marbre intitulé : l'*Éducation maternelle*, qui est aussi une œuvre pleine de mérite.

Ses proportions ne laissent point tout d'abord que d'inquiéter quelque peu le regard : le groupe, en effet, est un peu moins grand que nature ; on ne s'en aperçoit pas du premier coup d'œil, et l'on se demande avec une certaine surprise ce qu'il y a dans ces personnages, qui ne sont pas tout à fait comme les autres. Mais, le premier moment passé, on rend justice à cette composition si parfaitement entendue ; on trouve que rien n'est plus naturel que le mouvement de cette mère passant un de ses bras autour du cou de sa fille; que rien n'est plus vrai que l'expression du visage enfantin, regardant avec une terreur involontaire cet alphabet mystérieux, qui ne lui a pas encore livré la clé de ses hiéroglyphes. Tout cela est bien vu, bien senti, bien rendu.

La *Musique*, statue en bronze argenté du même maître, est aussi un morceau excellent, et justement remarqué. L'idée de déshabiller complétement une femme pour lui faire jouer du violon ne laisse pas que de paraître bizarre au premier abord. Le Conservatoire, où, pourtant, les mœurs ne sont pas d'un rigorisme exagéré, n'admettrait jamais ses élèves au concours dans une tenue aussi négligée. Les Grecs, nos maîtres en fait de goût, nous montraient nues les Grâces, qu'ils appelaient pourtant décentes (*Gratiæ decentes !*) Quant aux chastes Muses, ils les enveloppaient d'élégantes draperies, contents d'avoir fait rayonner leur âme sur leur visage. Mais, une fois admis ce costume, ou, pour mieux dire, cette absence de costume, reconnaissons que l'académie de M. Delaplanche est d'une belle allure, et d'un style fort dis-

tingué; sa physionomie, expressive et fine, a ce cachet des œuvres personnelles qu'il faut chercher avant tout dans les productions de l'Art.

Le *Message d'Amour* nous montre une jeune femme jouant avec des colombes qui vont bientôt porter au bien aimé le doux message qu'il attend. Je me rappelle les vers du poète, parlant d'une jeune fille qui caresse ces jolis oiseaux :

> Elle aime que leur col frémisse
> Sous ses baisers retentissants.

C'est une jolie étude d'académie, avec plus d'expression que l'on n'en trouve d'habitude dans les œuvres de nos académiciens.

M. Delorme obtient un réel succès avec son *Benjamin*, dans le sac duquel les émissaires de Joseph ont retrouvé la coupe du maître de l'Egypte. Il y a peut-être quelque lourdeur dans les jambes, et une certaine mollesse dans la ligne qui dessine le contour des hanches. Mais le type juif est très-nettement caractérisé, avec cette fleur d'idéale beauté qui fait le charme de sa jeunesse, mais qui, chez lui, se flétrit vite avec les années. Je ne sais rien de plus délicieux que l'expression de ce doux visage, qui semble avoir hérité de la beauté de Rachel. On comprend qu'après avoir tant pleuré la femme aimée, le vieux patriarche ne put jamais arrêter ses yeux sans attendrissement sur cet adorable enfant, vivante image de celle qui n'était plus.

M. Schœnewerk a, lui aussi, une très-brillante exposition. Sa *Jeune Tarentine* est un marbre fort émouvant. Nous avons vu rarement un plus beau

corps que celui de cette pauvre noyée dont Chénier avait dit :

> Elle a vécu Myrto, la jeune Tarentine,
> Son beau corps a roulé sous la vague marine...

C'est une œuvre vraiment exquise. La mort et la volupté se disputent ses formes charmantes. La tête est d'une langueur qui fait songer au sommeil, plus encore qu'au trépas, et le galbe du torse peut soutenir la comparaison avec les œuvres les mieux réussies des meilleurs artistes. Malheureusement, la pose bizarre de la femme produit une exagération de mouvements et une excentricité de lignes que la nature ne donnerait pas à elle seule, et qui dérangent quelque peu nos habitudes visuelles. Il en résulte aussi des exagérations de saillies et des boursouflures de contours qui nuisent certainement à l'aspect général de la statue.

Beaucoup ne voient que cela et oublient ainsi de rendre justice à un travail d'une réelle beauté ; car M. Schœnewerk ne cisèle pas le marbre : il le pétrit, et sa main possède le don de la grâce et de la vie.

Le *Charmeur de serpents* de M. TABART, que l'Exposition emprunte pour quelques mois au jardin du Palais-Royal, est conçu dans un fort bon sentiment et d'une exécution magistrale : il est difficile d'imaginer un ensemble de formes plus harmonieuses et de lignes plus heureusement balancées. Je ne parle point de l'expression du visage, très-heureuse et très-juste. Tout cela compose un ensemble très-satisfaisant et

donne au marbre de M. Tabart un attrait réel tout particulier.

Le *Jeune Chevrier* de M. Perrey, jouant avec un écureuil, nous montre un fort joli torse : c'est une excellente étude ; c'est la fleur même de la jeunesse. Il y a là tout à la fois beaucoup de grâce et beaucoup de sentiment.

*
* *

Je n'aurai garde d'oublier dans cette revue, si rapide qu'elle soit, un autre marbre qui m'attire par sa silhouette pleine de distinction et d'élégance; qui me retient et me captive par une expression de crainte et d'anxiété véritablement saisissante. Cette statue est intitulée *la Vestale*. La Vestale ! est-ce que ce seul mot ne suffit point pour réveiller dans votre âme tout un monde de souvenirs ? La Vestale ! n'est-ce point la victime attendrissante de cette hautaine et impitoyable aristocratie romaine, qui condamne un certain nombre de jeunes filles à la chasteté sans vocation, et qui ose immoler à une prétendue raison d'État cette chose qui doit nous être sacrée entre toutes, par cette double raison qu'elle est tout à la fois faible et charmante — un cœur de femme ?

On sait que l'institution des Vestales avait pour but l'entretien de ce feu sacré dont la flamme éternelle symbolisait la grandeur de la prospérité de la ville de Romulus. Pour obtenir la perpétuité de ce feu sacré les vierges de Vesta devaient, chacune à tour de rôle,

veiller près de l'autel de la déesse, et fournir incessamment à la flamme l'aliment dont elle avait besoin pour vivre. La négligence, en cette grave matière, était punie de mort. Cette négligence, la jeune prêtresse dont M. DE GRAVILLON nous offre ici l'image s'en est rendue coupable. Elle le sait et, comme a dit le poète :

Dans ce feu qui s'éteint elle entrevoit la mort!

Aussi s'élance-t-elle pour le rallumer.

L'œuvre de M. de Gravillon est fort distinguée ; le torse de la jeune femme est d'un joli modelé ; la tête, où respirent la douleur et l'effroi, se relie élégamment aux épaules ; la chevelure est d'un mouvement souple et gracieux, et l'arrangement de tous les détails indique un sentiment artistique très juste et très-fin.

L'ÉCOLE ANGLAISE

SALLE IV

Immédiatement après la sculpture française, nous trouvons l'Exposition assez nombreuse et très variée de l'ÉCOLE ANGLAISE: tableaux, dessins, pastels, aquarelles et sculpture, arrangés avec goût, et se faisant valoir les uns par les autres.

Ces belles salles, d'un aménagement confortable, sont fréquentées par de nombreux visiteurs, et l'on peut dire qu'elles méritent l'attention et la faveur dont elles sont l'objet.

Assez inconnue parmi nous jusqu'à l'Exposition de 1867, qui nous révéla un certain nombre de noms, absolument étrangers, et d'œuvres d'une saveur piquante, l'École anglaise nous a été révélée tout à coup. On peut dire que, depuis lors, le dilettantisme parisien et la critique française n'ont cessé de se préoccuper de ce que faisaient les artistes d'Outre-Manche. J'en vois parmis nous qui font chaque année le pèlerinage de Londres, pendant la *Saison*, pour voir les deux expositions des Aquarellistes de Pall-Mall et des peintres du Royal-Academy, dans leur beau palais de Piccadilly. Les Grant, les Gilbert, les Landseer, les Leslie, les Millais, ne sont plus main-

tenant des étrangers pour nous. Nous les connaissons presque aussi bien que les Bonnat, les Cabanel ou les Gérôme.

Dans la première salle à gauche, en sortant des galeries de la sculpture française, nous trouvons un tableau piquant de STOREY, la *Médisance*, plein de jolis détails, et qui sent bien son terroir.

Constance et Marguerite, tel est le titre d'un fort gracieux tableau de CALDERON, qui nous montre deux adorables têtes de jeunes Anglaises, à cet âge généreux, qui ne dure qu'un moment, où la beauté de la femme semble tenir de la fleur et du fruit.

Le Jury recevant les tableaux pour l'Exposition de l'Académie royale des Beaux-Arts, par C. W. COPE, n'est pas intéressant seulement par son exécution très-juste et très-sûre d'elle-même, mais encore par l'ensemble des têtes que nous offre cette curieuse peinture, où nous voyons réunis les plus illustres artistes des Trois-Royaumes.

M. D. LESLIE doit être fort à la mode chez nos voisins, et nous savons qu'il l'est en effet. Il a tout ce qu'il faut pour plaire : ses sujets sont aimables ; sa peinture aussi ; il a une touche gaie, vive et claire. Rien de plus charmant que ses deux jeunes filles *Cléha et Lavinia*, un peu poétisées, un peu idéalisées, si l'on veut, mais ce n'est pas moi qui m'aviserai de m'en plaindre. Il est difficile de montrer plus de grâce dans la reproduction du visage humain.

Le *Pot-pourri*, du même artiste, est une composition assez fade, de ce genre indécis qui flotte entre la

fantaisie et la réalité, et qui aura toujours plus de succès chez les Anglais que chez nous. Elle n'est pas dans la gamme de notre génie national, fait de lumière, et qui veut avant tout la clarté.

La Visite à la Pension est un de ces morceaux dont le caractère conventionnel ne saurait échapper à une critique tant soit peu sérieuse; mais il y a là quelques vignettes mignonnes, dignes d'un *keepsake :* c'en est assez pour que le gros public sorte content; gardons-nous de le troubler dans ses joies.

SALLE V

Sous ce titre fort simple *Juments et Poulains*, H, W. B. DAVIS nous donne une étude d'animaux fort intéressante. Ces jolis chevaux, chers à tout cœur anglais, paissent en liberté dans un vaste paysage au bord de la mer. L'ensemble de la composition n'est pas d'un coloris très-flatteur, mais les animaux sont bien peints, très-naturels de pose, très-vrais de mouvement. La toile du même auteur, intitulée *Bien-être*, nous montre une famille de ruminants couchée dans l'herbe, parmi les paquerettes au cœur d'or et les coquelicots rouges, et s'abandonnant sans arrière-pensée au bonheur de vivre... et de ruminer. Le dernier tableau de M. Davis, l'*Approche de la Nuit*, est d'une impression très-vraie ; il s'en dégage je ne sais quelle poésie sincère qui nous charme et nous repose.

Les Montagnes de Cornouailles, par JOHN BRETT, sont un de ces paysages anglais vraiment typiques,

où l'amour du détail est poussé jusqu'à ses dernières limites. Les montagnes y sont faites pierre par pierre, et les pierres traitées par atomes et par molécules. On aimerait mieux plus de largeur dans l'ensemble, mais il y a une réelle conscience dans cette exécution, qui est beaucoup plus dans le goût de l'Angleterre que dans le nôtre.

Le *Retour d'Inkermann*, par M. BUTLER, une sorte de Protais anglo-saxon, nous montre de forts jolis types de ce soldat anglais, toujours brossé, peigné, astiqué, pommadé, qui a horreur du sans-gêne et du sans-façon trop chers à nos tourlourous, et qui se pique d'avoir, en toute circonstance, une véritable tenue de gentleman.

M. SANT, dans son tableau intitulé l'*Adversité*, fait preuve d'une puissance d'émotion vraiment pathétique, sans pourtant négliger aucune des conditions pittoresques où se reconnaissent les belles œuvres. Cette jeune fille, dont la mise accuse la pauvreté, et dont le visage exprime si bien toutes les douleurs et toutes les tristesses de l'abandon, sa tête appuyée contre un mur froid et nu, avec un panier de fleurs à ses pieds, ne nous en offre pas moins, à travers sa douleur même, une touchante image pleine de grâce et de beauté.

SALLE VI

LES AQUARELLES ANGLAISES

Nous avons été les premiers à proclamer, il y a quelques années, la supériorité des aquarelles anglaises sur celles du monde entier. Cette supériorité, à un moment donné, fut véritablement incontestable.

Aujourd'hui les temps sont changés, et l'on dirait vraiment que les artistes anglais prennent plaisir à oublier que l'aquarelle est un art autonome, ayant ses règles propres, et vivant sur son fond. Ceux qui le pratiquent encore semblent n'avoir généralement d'autre but que d'arriver à l'effet de la peinture à l'huile, en faisant illusion sur les procédés dont ils se servent. Ce point de départ est faux, et il ne peut conduire qu'à de fâcheux résultats.

La sûreté de la main est la première qualité de l'aquarelliste. Le ton une fois posé, le contour une fois arrêté, il ne lui est plus permis d'y revenir sans compromettre la qualité du travail, sans en altérer la fraîcheur. Aujourd'hui, chez nous, les Meissonier, les Jacquemart, les Vibert, les Bern-Bellecour, les Lamy, les Leloir, nous permettent d'affronter la comparaison avec les artistes anglais. J'irai plus loin, et j'oserai dire qu'ils nous assureront la victoire. Ceci ne veut pas dire qu'il n'y ait point d'intéressantes aquarelles dans la section anglaise.

Walker, mort depuis trois ans, mais dont l'art anglais porte encore le deuil, a été le maître incontesté du genre. Il est arrivé à une supériorité que l'on ne discutait même plus. Aussi la commission de la Grande-Bretagne, respectueuse envers ses morts illustres, n'a pas exposé moins de dix aquarelles signées de son nom.

Je cite, en première ligne, l'*Entrée du Village de Marlow*, sur la Tamise. Le motif est simple, mais il est rendu avec autant de charme que d'habileté. Au premier plan nous voyons le grand fleuve qui s'en va lentement vers la mer, emportant avec ses ondes une barque, escortée d'une flotille de cygnes, et qui n'a pour passagers qu'un couple d'amoureux. Des amis les attendent sur la berge voisine pour fêter leur bonheur. Il y a dans toute cette composition une finesse et une justesse de ton qu'on ne saurait trop louer.

Une autre petite perle, et celle-là aussi est de la plus belle eau, c'est le *Marchand de Poissons*, faisant valoir sa marchandise près d'une bonne bourgeoise qui regarde, son panier à la main, encore indécise, pendant que son garçonnet, la tête encadrée dans son cerceau, contemple, avec une admiration qu'il ne dissimule point, des poissons dont la cuirasse éblouissante illumine l'eau glauque de leur bocal. On se surprend à sourire devant ces jolies scènes naïves, rendues avec une simplicité pleine de grâce. Rien de plus délicieux, dans une autre gamme, que le *Jardin de la Ferme*, humble, et borné bien vite par le mur du voisin, mais égayé par sa bordure de tulipes aux nuances variées. Des essaims d'abeilles bourdon-

nent autour des ruches laborieuses et parfumées, tandis que la jeune fermière, vêtue d'une robe noire rehaussée d'un semis de pois d'or, tricote des bas bleus, tout près de son chat qui la regarde. Ah ! qui donc ne voudrait prendre celle qu'il aime par la main pour s'en aller vivre avec elle, oubliant, oublié, dans ce petit coin chéri des dieux !

Que je souhaiterais, pour mon compte, qu'il me fût permis de m'y arrêter encore ! Mais M. WARREN m'attend ; M. Warren, un des plus ardents propagateurs de l'aquarelle en Angleterre, et qui fut longtemps le président de la Société des Aquarellistes de Londres. M. Warren nous a envoyé deux paysages pleins de crânerie et de style. *La Forêt d'Epping*, avec son allée couverte, pleine d'ombre, a une remarquable intensité de ton ; l'huile même n'a pas plus de puissance.

TOPHAM, le plus brillant peut-être des élèves de Cattermole, mort l'an passé, quand l'art pouvait espérer encore tant d'œuvres de ses vaillants pinceaux, a légué deux aquarelles à notre Exposition ; l'une s'appelle la *Veille de la Fête*, et elle a ceci de particulièrement intéressant qu'elle nous initie aux procédés de composition de l'artiste. La scène est, du reste, charmante et bien rendue. Un groupe de jeunes filles orne de guirlandes un autel de la Vierge, tandis que leurs amoureux — disons leurs fiancés, pour ne scandaliser personne — les regardent et les aident. L'arrangement de la scène, les attitudes des personnages, la grâce des détails et le charme des expressions font

de ce petit cadre une des plus jolies aquarelles de l'exposition anglaise.

Les *Porteurs d'eau* à Venise, œuvre du même artiste, se recommandent par de remarquables qualités de facture, et nous comprenons, en les regardant, l'étendue de la perte que l'aquarelle anglaise a faite le jour où Topham est mort.

Voulez-vous savoir jusqu'où peut aller l'excentricité d'un artiste anglais, quand on lui met la bride sur le cou? regardez l'aquarelle, assez importante d'ailleurs, que M. WALTER CRANE expose sous ce titre la *Fin de l'année*. Nous sommes dans un champ parsemé de fleurs, fleurs tardives, épargnées par la clémence de l'automne. A droite nous apercevons un petit temple grec, précédé d'un péristyle à deux colonnes, sur le frontispice duquel nous lisons ce mot latin, si transparent qu'il nous semble inutile de le traduire; MEMORIA. Un prêtre, attaché sans doute au service de ce *Temple de mémoire*, comme disent les poètes, s'avance suivi d'un jeune garçon faisant office d'enfant de chœur, et portant sur sa tête blonde une couronne de fleurs. Le prêtre tient un encensoir à la main, et marche à pas lents, précédant un groupe de pleureuses, qui portent un cercueil recouvert d'une draperie jaune, et derrière lequel recueillies et graves, viennent les quatre Saisons, reconnaissables à leurs attributs; et voilà la fin de cette pauvre année, que l'on porte en terre! C'est du Hamon, subtil et *quintessencié*, du Hamon de la mauvaise manière, moins son esprit toujours si vif, et sa grâce toujours si charmante.

M. W. Hunt est certainement un des plus vigoureux aquarellistes de l'école anglaise. Ses deux paysages, l'*Ile de Skye*, avec le Loch Corruiskh, et le *Lac d'Ullswater*, sont d'une exécution véritablement magistrale; nous ne connaissons guère d'aquarelles qui puissent lutter de puissance avec celles-ci.

L'*Amour dans les ruines* a fourni à M. Burne le sujet d'une admirable gouache, dans laquelle nous voyons, au milieu des ruines d'un vieux château, envahies par toutes sortes de plantes sauvages, de ronces et d'épines, parmi des fûts de colonnes renversées, que le lierre couvre superbement de ses draperies de verdures, deux amoureux qui se tiennent enlacés, et qui s'inquiètent peu que le monde doive finir, pourvu que l'amour soit éternel..... et donne le moyen de le recommencer.

La pensée de cette composition est tout à la fois poétique, pittoresque et philosophique, et je ne crains pas de dire que l'exécution de l'œuvre est parfaite.

Je termine cette rapide revue de l'aquarelle anglaise, — que j'aurais du plaisir à faire plus complète et plus longue, si je ne trouvais en face de moi une impitoyable sentinelle qui me mesure rigoureusement le temps et l'espace — par l'examen d'un fort joli paysage de M. Richardson, la *Passe de la Tête Noire*, dans la vallée du Rhône, qui conduit de la Suisse dans la Savoie. M. Richardson a rendu avec beaucoup de bonheur, et un sentiment pittoresque toujours juste, les grands chalets avec leurs troupeaux de moutons et leurs belles vaches paisibles, qui marchent lentement

en faisant sonner leurs collerettes de grelots, et la longue vallée qui s'enfonce sous les monts où elle se perd, et la crête d'argent des grandes Alpes, découpant leurs fines dentelures sur les bords d'un ciel aux tons doucement rosés.

SALLE VII

M. J. F. Watts occupe un rang distingué parmi les portraitistes de la Grande-Bretagne, et les portraits du duc de Cleveland, de M. Robert Browing et du général lord Lawrence sont bien faits pour lui donner chez nous la célébrité dont il jouit chez nos voisins.

La *Proserpine* de M. E. J. Poynter fait descendre la peinture d'histoire au niveau du tableau de genre, et l'on peut dire qu'elle s'éloigne considérablement du type classique et des traditions de l'art grec. Mais cette jolie créature, que nous voyons cueillant des asphodèles dans les jardins des Champs-Elysées, est d'une adorable expression. C'est assez pour moi, et je ne songe point à me demander si j'ai sous les yeux la fille de Cérès ou de quelque honnête bourgoise de Londres. Poynter me montre une tête charmante : je suis content et le tiens quitte du reste.

Sir Edwin Landseer est toujours le premier peintre d'animaux de l'Angleterre. Il jouit de l'autre côté du détroit d'une popularité qui est la plus douce récompense de sa vie honnête et laborieuse. La gravure, la pothographie, la lithographie, en un mot

toutes les formes de la reproduction ont répandu ses
œuvres dans les plus aristocratiques châteaux et
dans les plus modestes cottages des Trois-Royaumes,
Je le comprends, quand je regarde les belles toiles
exposées chez nous par Sir Edwin, Sa *Tente indienne*,
avec ses chiens, ses chevaux, et ses singes, amis et
commensaux familiers de l'homme, ses *Cygnes
attaqués par des aigles*, son *Singe malade*, ses deux
Chiens, assis gravement à ses côtés, et le regardant
peindre, sont de ravissantes compositions, traitées
avec beaucoup d'habileté, et un sentiment poétique
tout à fait remarquable.

M. J. E. MILLAIS passe à bon droit pour un des
chefs de l'école anglaise : il expose chez nous une
douzaine de toiles, dont chacune mériterait une étude
spéciale. Je me contente de citer un délicieux tableau
de famille intitulé *les Trois sœurs*, où nous voyons trois
jeunes filles, appartenant aux classes moyennes,
peintes avec une franchise et une sincérité d'im-
pression qui nous enchantent. Il y a aussi beaucoup de
distinction et d'élégance dans le portrait de M^{me}
Bischoffsheim, et une remarquable puissance de ton
et de modèle dans le *Gardien de la Tour de Londres*;
M. Millais nous a également envoyé quelques paysages
intéressants, entre autres celui qu'il intitule *Froid
octobre*. Comme presque tous les peintres anglais,
celui-ci s'occupe trop du détail et ne voit point d'assez
haut l'ensemble des choses. Je suis pourtant obligé
de reconnaître qu'il arrive à l'effet par la vigoureuse
fidélité avec laquelle il reproduit la réalité qu'il
a sous les yeux. Mais c'est une copie plus qu'une

interprétation, et, dans les arts, l'interprétation sera toujours supérieure à la copie.

Je rencontre dans cette salle quelques sculptures dignes d'attention. Tel est par exemple l'*Éros* de M. SIMONDS, un joli marbre, torse élégant, petite tête fine, d'une expression suave, et dont la note personnelle est assez accentuée.

On regarde beaucoup et l'on ne saurait trop regarder le profil charmant de la *Princesse Alexandra*, femme du prince de Galles, et future reine de la Grande Bretagne, par M. d'Épinay. Le front semble un peu rétréci aux tempes ; mais l'arrangement de la coiffure est très distingué, et la tête, avec sa bouche si fine, est d'un galbe enchanteur.

Sous ce titre *Nausica*, M. CALTER MARSHALL nous montre une écuyère qui *crampe*, avant de s'habiller. Le modèle n'est pas sans mérite ; mais je ne veux plus que l'on me parle de la pudeur anglaise !

SALLE VIII

Il est difficile de n'être pas touché par le sentiment qui s'exhale du petit tableau de M. WALLIS, la *Fenêtre de la prison*. Ce n'est rien ! une petite Italienne qui râcle un air sur un violon, pour égayer les hôtes d'une prison, dont la clôture est moins sévère que celle de Mazas... et voilà tout ! La fillette, dont la tête est charmante, et dont le visage respire une douce compassion, suffit à la fortune d'une œuvre. Celle de M. Wallis serait remarquée partout.

Si vous voulez voir un bon portrait, regardez celui de M. *Kennedy* par M. J. PETIT. Le juste-au-corps de buffle, sur lequel tranche la large ceinture noire ; le ruban bleu, passé en sautoir et portant une médaille ; la face ridée, rougeaude et truculente, tout cela forme un ensemble d'une rare vigueur, et vous laisse l'impression d'une peinture puissante et saine.

Un autre tableau, fort intéressant, c'est celui que M. W. Q. ORCHARDSON, appelle la *Reine des épées*, la touche est spirituelle et piquante, l'ensemble très-harmonieux, dans sa gamme un peu passée. La jeune reine des épées, qui s'avance, fière et superbe, sous la voûte d'acier des glaives étincelants, est peut-être insuffisamment modelée ; mais elle est d'un bien beau mouvement, pleine de noblesse et de fierté.

La *Saison des roses*, par M. GOODAL, est certainement un des tableaux dont l'exécution approche le plus du trompe-l'œil, donnant l'illusion complète de la réalité. M. *Goodal* est le Firmin Girard de l'Angleterre. Les moindres détails prennent chez lui un caractère de force et de vérité extraordinaires. Les roses, le buis des plates-bandes, les bordures de reines-marguerites arrivent à une imitation si fidèle que la nature a peur de s'y tromper.

Nous ne saurions mieux terminer cette rapide revue de la peinture anglaise à notre Exposition universelle et internationale de 1878, que par l'examen des œuvres d'un Anglais d'adoption, M. ALMA-TADÉMA.

M. Alma-Tadéma est hollandais de naissance ; mais il a quitté les bords du Zuy-der-Zée pour les rives de

la Tamise, et les riches amateurs des Trois-Royaumes se disputent aujourd'hui sous le feu des enchères ses œuvres d'une saveur singulièrement originale.

M. Alma-Tadéma nous envoie dix tableaux devant lesquels les plus indifférents ne passent jamais sans s'arrêter un moment.

Cet artiste possède une véritable originalité. Il est lui-même et non pas un autre. On le reconnaît dès qu'on a touché le seuil de la salle où il se trouve. Le choix des sujets qu'il traite, et plus encore la façon dont il les présente au public, contribuent à sa vogue.

Il marie agréablement le genre à l'histoire, et il est tout à la fois archaïque et piquant. C'est là un compromis qui ne réussirait peut-être pas à tout le monde, mais où excelle cet habile homme.

M. Alma-Tadéma manque peut-être un peu de clarté dans sa façon de concevoir et de rendre une idée, ce qui est certainement une grande faute dans les arts plastiques et graphiques, où le sujet doit se montrer à nous d'une façon si nette et si claire que nous le saisissions et le comprenions d'un seul regard, sans qu'il soit besoin d'explications ni de commentaires. Il faut bien avouer qu'il n'en est point toujours ainsi avec M. Alma-Tadéma ; mais nous devons reconnaître qu'il sait toujours prendre sa revanche dans les détails. On retrouve dans ses tableaux une prodigieuse quantité de types, les uns énergiques, les autres délicats, mais ceux-ci comme ceux-là peints avec finesse ou avec force, et traités de façon à intéresser profondément le spectateur. On aura certainement l'embarras du choix entre tant de choses intéressantes et délicates,

soit comme sujet, soit comme exécution, un *Empereur romain* ou la *Fête des vendanges*; la *Danse pyrrhique* ou la *Dernière plaie d'Égypte*; un *Jardin romain* ou une *Audience chez Agrippa*; mais, quoi que l'on ait pris, on peut être certain d'avance que l'on aura tiré un bon numéro. M. Alma-Tadéma tient une loterie où il n'y a que des gros lots.

L'ITALIE

Le pays que M. de Metternich — l'ancien — avec sa suffisance de diplomate et sa morgue de grand seigneur, avait cru caractériser pour des siècles, le jour où il avait laissé tomber de ses lèvres minces cette impertinence, qu'il avait prise pour un axiome :

« L'Italie n'est qu'une expression géographique ! »

L'Italie, disons-nous, tient à donner au monde la preuve de sa vie ardente et renaissante. Son exposition artistique et industrielle suffirait à établir la preuve de ce que nous avançons ici. Rien que dans la section des Beaux-Arts, nous atteignons un chiffre respectable dans le catalogue officiel. La variété ne le cède point, du reste, à la quantité, et l'on trouve vraiment de tout dans cette exposition : des marbres et des ivoires; des cires et des bronzes; des tableaux à l'huile et des dessins; des aquarelles et des épures architecturales... comme si l'Italie n'était pas déjà couverte de plus de monuments qu'elle n'en peut porter ! Ce n'est pas nous, certes, qui songerons à nous plaindre de cette activité féconde, et il ne nous déplaît point de voir les galeries affectées à l'exposition italienne déborder, en quelque sorte, sous l'abondance des œuvres qu'on leur confie, et obligées de refluer jusque dans les sections industrielles. C'est là un signe des temps qui nous semble heureux, et que

nous saluons en passant, avec la sympathie que nous inspirera toujours une nation qui se réveille après un sommeil séculaire, et qui s'efforce de remonter à son rang.

Ceci ne veut pas dire que les Italiens d'aujourd'hui peignent comme Raphaël, Titien, Corrége ou seulement comme les Carrache et Guido Reni. Non certes ! on reconnaît, au contraire, chez eux, par mille symptômes, l'inexpérience d'un peuple, qui a besoin de tout apprendre, parce qu'il avait tout oublié. Les peintres de la jeune école italienne pèchent surtout sous le rapport de la couleur. Tantôt ils sont secs jusqu'à la dureté ; tantôt, au contraire, ils accusent une faiblesse de coloration qui contraste singulièrement avec la vigueur que l'on remarque aujourd'hui chez les artistes de plusieurs écoles contemporaines. Mais le travail, la recherche de la composition, un sentiment pittoresque toujours très-vif, une originalité qui se projette, pour ainsi parler, dans toutes les directions à la fois, n'en est-ce point assez pour nous permettre d'attendre beaucoup de l'Italie renaissante ?

Le plus grave reproche que l'on puisse adresser aujourd'hui à l'école italienne, c'est de n'avoir point le cachet d'un art national. On dirait vraiment que les artistes qui travaillent au-delà des monts, sont insensibles, et, en quelque sorte, étrangers à la civilisation au milieu de laquelle ils vivent. Ce n'est pas sans étonnement que l'on remarquera le peu de place que tient l'Italie dans l'œuvre de la plupart de ses enfants : on dirait qu'ils ne la connaissent pas ou qu'ils la dédaignent. A vrai dire, elle n'a aujourd'hui que deux

peintres réellement en évidence, M. de Nittis et M. Pasini : le premier ne quitte pas l'Orient, et le second ne peint guère que des sujets tirés de la vie moderne en France et en Angleterre. Une autre observation qui n'échappera point au visiteur le plus superficiel, c'est l'absence absolue de la grande peinture, lacune aussi fâcheuse qu'elle est étrange dans un pays qui a rempli le monde des chefs-d'œuvre des maîtres de la peinture d'histoire. Pas une toile ici qui puisse nous faire croire qu'un seul artiste italien ait jamais eu l'idée de marcher sur leurs nobles traces. Mais ne nous attardons point à regretter ce que nous n'avons pas : contentons-nous de jouir de ce que nous avons, bien que la jouissance soit parfois assez mince.

SALLE IX

Le *Château de Haddon*, envahi par les soldats de Cromwell, a fourni au chevalier CASTIGLIONE le sujet d'un intéressant tableau, où le paysage, l'architecture et les personnages ont à peu près la même importance.

Le *Retour de la Fête* de Montevergine, par Mme SINDICI, a beaucoup d'entrain, beaucoup d'éclat, de couleur et de gaîté : c'est une fort jolie étude de mœurs napolitaines.

Beaucoup de grandeur et de majesté dans les *Ruines de Pestum*, par M. VERTUNI.

Sous ce titre, la *Raison d'Etat*, M. DIDIONI a peint avec beaucoup d'émotion le moment psychologique,

comme on dit aujourd'hui, où Napoléon annonce à Joséphine la nécessité où il est de divorcer d'avec elle. La douleur de l'impératrice, l'indignation de la reine Hortense et la sécheresse de l'empereur, vu de dos, et pourtant très-reconnaissable, et dont on devine l'implacable dureté à la raideur de sa démarche, tout cela a été fort bien rendu par l'artiste.

L'*Amateur d'antiquités*, de M. J. INDUNO, est un petit tableau de genre qui serait remarqué partout : les physionomies sont parlantes ; les accessoires fort bien peints.

Il faut remarquer encore l'*Atelier du tailleur*, par M. FAVRETTO, dans lequel il n'y a que des couturières, ce qui doit rendre assez critique le moment de l'essayage.

Je vois aussi quelques sculptures dans cette salle.

La sculpture italienne est de beaucoup supérieure à la peinture. Je dirai même qu'elle est supérieure à la sculpture de presque toutes les autres nations. Outre l'habileté très-réelle de la main italienne, nous avons ici plusieurs causes secondaires dont il nous faut tenir compte : je veux dire l'abondance des monuments les plus merveilleux de l'art antique, dont les musées sont pleins ; puis aussi la très-appréciable beauté des modèles que les artistes italiens ont toujours à leur disposition, et qui leur font prendre en pitié la pénurie à laquelle on est condamné à Londres ou à Paris, pénurie qui, chez nous, va augmentant de jour en jour. Serait-ce à dire que cette sculpture italienne est parfaite, et que le dernier mot de l'art moderne est dit par elle ? Si je me permettais de hasarder un tel para-

doxe, ces habiles gens, fins critiques et moqueurs délicats, seraient les premiers à rire de moi. C'est qu'en effet, chez eux, la conception du sujet n'est pas toujours égale à son exécution même. En un mot, leur force intellectuelle est moins grande que leur dextérité pratique. C'est le reproche que nous ferons bientôt aux Grecs modernes. Mais il n'en est pas moins vrai que c'est chez les Italiens que nous rencontrons les plus habiles pétrisseurs de marbre. Nulle part, nous ne retrouvons cette souplesse si facile, cette élégance si naturelle, cette désinvolture si aisée, enfin cette *morbidesse*, qui est un don si particulier de leur race que, pour l'exprimer, nous sommes obligés d'emprunter le mot même à leur langue.

On a placé Sa Sainteté le pape *Pie IX*, de M. PAGLIACETTI, au milieu d'une foule de femmes peu vêtues qui doivent nécessairement gêner sa modestie. L'artiste lui a du reste donné un caractère de bénisseur ramolli, qui fait un contraste assez frappant avec l'expression mélangée de finesse et de force que le dernier souverain pontife garda jusqu'à la dernière heure de sa verte et admirable vieillesse.

M. BONINSEGNA donne le titre singulier d'*Esclave dénudée* à un marbre dans lequel il exagère quelque peu ce que, dans un certain monde, on est convenu d'appeler *les beautés de la femme*.

Je préfère beaucoup à cette grande statue sans expression, la petite tête de marbre de la *Fille de Pharaon*, par M. VIMERCATI, qui n'a certes pas un type bien royal, mais dont les traits sont d'une grâce mignonne et l'expression vraiment charmante.

SALLE X

Nous tournons à droite, et nous entrons dans une salle où nous apercevons quelques jolies aquarelles, entre autres le *Priniemps*, plein de fraîcheur et d'éclat, par M. ROESLER.

Comme expression et comme physionomie, j'aime beaucoup aussi la petite scène orientale de M. FERRARI, intitulée *l'Arabe*.

On a également placé dans cette salle le monument élevé au comte Massari, par le commandeur MONTEVERDE, qui nous montre un ange beaucoup trop matériel penché sur la couche funèbre de ce personnage assez peu connu dans l'histoire universelle.

J'aime mieux le petit *Colin-Maillard*, de M. BARZAGHI, marbre très-fin, bien sculpté, fort juste de mouvement.

SALLE XI

On peut dire que cette salle appartient à M. PASINI; il en est l'attraction, l'intérêt et le charme. Avec lui, nous faisons une intéressante et curieuse promenade en Turquie, pays qu'il connaît beaucoup mieux que le Sultan qui s'en croit encore le maître. M. Pasini, né à Busseto, qui est aussi la patrie de l'illustre maëstro Verdi, a longtemps vécu dans cet Orient, si lumineux et si pittoresque, et il en a rapporté **une douzaine de toiles d'une élégance de composition et d'une finesse**

de coloris que nous ne saurions trop louer. Le *Marche en Turquie*, la *Promenade au Harem*, la *Garde à cheval*, la *Chasse au faucon*, forment une petite galerie orientale où nous nous promenons avec bonheur.

Un autre petit tableau, d'une très-jolie exécution, c'est le *Petit pêcheur*, de GIARDI, perché sur l'avant de sa barque, immobile et solitaire entre le ciel et l'eau, faisant bien ce qu'il fait et oubliant le reste du monde, l'heureux enfant ! L'eau et le ciel sont rendus avec une rare habileté et ce joli tableau sera certainement une des perles de la galerie de l'illustre éditeur milanais, M. Édouard Sonzogno, dans laquelle il va bientôt prendre place.

Je trouve, dans cette même salle, un joli groupe de M. BORGHI : *Les Joies maternelles*. L'expression des visages est charmante, et le marbre d'un beau travail. Un autre marbre tout-à-fait réussi c'est celui que M. BARCAGLIA nous présente avec cette épigraphe :

« L'amour nous aveugle! »

L'enfant malin couvre de ses deux mains mignonnes les yeux d'une jeune femme, dont la tête nous offre un galbe ravissant, et le corps, des délicatesses de modelé qui sont la fête de nos yeux. Il y a cependant une exagération de finesse dans les attaches du poignet : il faut prendre garde de tomber dans la mièvrerie.

La *Cléopâtre*, de M. PAPINI, en costume de Vénus, et marchant au-devant d'Antoine pour le séduire, ne donne que trop raison à l'aspic, et l'on serait tenté de blâmer ce petit animal de n'avoir pas accompli quelques années plus tôt l'exploit qui l'a rendu célèbre.

SALLE XII

La douzième salle de l'Exposition des Beaux-Arts, devrait être placée sous le patronage de M. DE NITTIS dont on peut voir là une douzaine de tableaux, rare et précieux assemblage.

M. de Nittis est bien connu des amateurs parisiens. Depuis plusieurs années déjà, il a sa place marquée d'avance dans tous nos *Salons* des Champs-Elysées. Il a débuté chez nous par un tout petit tableau : une *Route des environs de Naples*, qui le fit célèbre en deux jours. Depuis lors, il devint Parisien, et nous donna, de nos rues et de nos places publiques, avec la foule bariolée qui les remplit et les anime, des vues saisissantes par leur finesse et leur justesse. Mais bientôt cet esprit inquiet et chercheur quitta la France comme il avait quitté l'Italie, et c'est de Londres qu'il date ses plus récentes études. Il s'est transformé dans ce dernier voyage. La touche s'est peut-être alourdie et attristée quelque peu dans les brouillards de la Cité, mais je serais tenté de croire qu'elle y a gagné en puissance et en largeur. Le peintre s'est doublé d'un observateur, et on a pu le voir attaquer les sujets les plus divers avec une incomparable sûreté de main. Quelle gamme parcourue depuis cette jolie scène prise dans Green-Park, esquisse d'un pinceau léger et que l'on dirait trempé dans l'arc-en-ciel, où l'on voit une délicieuse jeune fille dans la fleur de son printemps, assise à l'arrière de sa barque, souriant au cygne noir

qui la regarde passer. Et ce sombre *Canon Bridge*, où l'on ne distingue que l'eau de la Tamise et la vapeur de quelque locomotive qui vient de passer et qui rampe sous les arches du pont gigantesque. Ce n'est rien, mais ce rien suffit pour faire passer dans votre âme l'impression d'une grandeur babylonienne, à laquelle nous sentons tout de suite que rien ne se peut comparer dans aucune des villes modernes de notre hémisphère.

SUÈDE ET NORVÉGE

SALLE XIII

Les deux royaumes unis de Suède et Norvége se sont cotisés pour nous offrir une exposition collective vraiment digne d'intérêt, moins par le nombre des œuvres que par leur mérite. Il y a là, en effet, quelques toiles d'une réelle valeur, surtout des paysages, d'un excellent sentiment, où nous retrouvons la nature du Nord sous des aspects divers, mais toujours pleine de grandeur et de poésie.

Telle est, par exemple, cette jolie marine que M. Schanche a peinte sur les côtes de Norvége, à l'heure où la mer, à peine soulevée, n'a pour le marin que de séduisantes promesses. Au large, nous apercevons les navires qui s'avancent avec lenteur, majestueux et calmes. Sur la côte, les maisons basses, aux toits rouges, promettent leur hospitalité à ceux qui voudront quitter les flots mobiles et changeants pour le solide plancher des vaches.

A ce tableau rassurant comparez, si vous voulez avoir un effet de contraste, la tempête si bien peinte par M. Baade. C'est la même mer, vue sous deux aspects différents... Quelle femme fut jamais plus

changeante que cette grande inconstante et cette éternelle perfide ?

La cascade écumante qui se précipite du sommet d'une montagne, et qui suspend aux rochers les franges d'argent de sa blanche écume, a trouvé dans M. Vigdot un interprète inspiré. Il a ranimé et ravivé en nous les grands souvenirs de ces belles scènes alpestres qui furent le charme de notre vie nonchalante et voyageuse, aux belles heures de la jeunesse, quand nous errions seul et sans guide dans les grands déserts de la Scandinavie.

M. Walhberg est certainement un des artistes les plus éminents du royaume de Suède et Norvège. Il sait trouver sur sa palette plus d'éclat et de lumière que tous les peintres d'Espagne ou d'Italie les plus renommés pour le prestige de leur coloris. Voyez plutôt le beau tableau intitulé *Une Nuit d'août*, à Wingu, à l'entrée de l'archipel de Gothembourg, et vous aurez l'idée la plus juste, et en même temps la plus poétique, de ces admirables nuits du Nord, en leurs belles saisons, nuits incomparables, nuits sans ténèbres, d'un calme, d'une douceur et d'une sérénité que ne connaissent point chez nous les plus beaux jours ; où les ombres mêmes sont transparentes, et où le regard pénètre jusque dans les plus lointaines profondeurs du ciel. La mer elle-même, toute frémissante et à demi-soulevée, reçoit avec amour les lueurs phosphorescentes qui lui tombent des étoiles, et rend au ciel rayon pour rayon. A ceux qui ne connaissent point l'étonnante magie de ces spectacles, le tableau de M. Wahlberg semblera peut-être quelque peu fan-

tastique. Mais pour ceux qui ont vécu, comme nous, dans l'intimité de ces étincelantes nuits du Nord, il ne sera qu'un reflet affaibli de la plus saisissante comme de la plus magnifique réalité.

L'exposition scandinave ne nous offre qu'une seule toile historique; mais elle est d'une réelle valeur et fait honneur à l'école qui l'a produite. Elle a pour auteur M. CEDERSTROM, et elle nous montre des soldats suédois transportant le corps de leur roi, Charles XII, tué par la balle d'un ennemi inconnu sous les murs de Frederickshall. Le sinistre convoi s'avance sur une route en corniche, couverte de neige, et suspendue au flanc d'une montagne escarpée. Un vieux chasseur, le fusil à l'épaule, un grand coq de bruyère lui battant les reins, s'arrête, se découvre et salue le cadavre de celui qui fut son maître. L'impression qui naît de ce tableau est profonde et saisissante.

SALLE XIV

Dans cette petite salle, à droite de celle que nous venons de parcourir, je trouve un joli paysage neigeux, de M. JACOBSON, qui me donne le frisson.

Un autre peintre suédois, M. DOHL, expose sous ce titre : *Trop tard*, un très joli tableau de genre. Un jeune batelier emmène dans sa barque une belle fille rieuse, à laquelle sa compagnie ne semble pas déplaire, et, pour être deux au lieu de trois, il laisse sur le rivage un malheureux passager qui se morfond. Jolie peinture, malicieuse et fine.

Je salue en passant un fort beau portrait de femme, par M .Busten. Ces portraits-là sont rares sous les latitudes hyperboréennes, où pourtant les jolies femmes ne manquent pas, surtout les blondes, qui sont femmes deux fois.

Sous ce titre qui semblera peut-être étrange à des oreilles françaises l'*Asgaardried*, M. Arbaut nous a poétiquement rendu une légende de son pays, et il nous montre une magnifique chevauchée, à travers les nuages, de héros scandinaves mêlés à ces froides déesses que les *Sagas* désignent sous le nom de Walkyries, et qui vivent dans l'espace, entre le ciel et la terre, le glaive à la main, le sourire aux lèvres, la flamme au front et la neige au sein, embrasant le cœur des hommes d'un feu dont elles se rient, car il ne les brûlera jamais.

Peu de sculpture : le modèle manquerait. Citons pourtant un *Méléagre*, de M. Magelsen, lequel n'est pas grec le moins du monde, mais qui nous offre la vigoureuse académie d'un homme bien bâti : c'est toujours cela !

SALLE XV

ÉTATS-UNIS D'AMÉRIQUE

L'exposition industrielle des Etats-Unis d'Amérique, prise dans son ensemble, se fait surtout remarquer par une sécheresse systématique, un dédain voulu de tout ce qui pourrait ressembler à la recherche de la beauté, une poursuite à outrance de l'utile, et le culte absolu de la chose essentielle et pratique. Il y a là pour nous un augure trop certain de ce qui nous attendait dans les galeries de l'Exposition artistique du même pays. Je me suis dit en les parcourant, que si les Américains aiment autant la peinture qu'ils le disent, ils font bien de gagner des dollars pour payer celles que nous leur envoyons, car l'huile de leur cru fait très-mal en tableaux. La peau rouge reprend sans doute peu à peu son empire sur l'Européen transporté par-delà l'Océan, et la sauvagerie regagne le terrain qu'elle avait perdu. Il est vraiment étrange que, dans une agglomération d'hommes aussi considérable, dans un centre si ardent d'activité, et d'une activité qui se projette dans tant de directions à la fois, la création artistique occupe une si petite place.

Reconnaissons, du moins, que les arrangements matériels de la salle ne laissent rien à désirer et que la cymaise, avec sa jolie garniture de velours vert, a vraiment une apparence fort engageante, et que l'on

voudrait y voir s'aligner une rangée de chefs-d'œuvre Hélas ! ces chefs-d'œuvre, l'exposition américaine ne nous les donnera point.

Je veux citer pourtant une toile assez poétique de M. DANA, intitulée *Solitude*, et qui enferme la mer immense dans un cadre étroit. C'est la nuit, et du milieu des nuages, la lune laisse tomber ses blanches et froides clartés sur l'abîme mouvant des vagues bleuâtres. Il y a là une réelle intelligence de l'effet.

J'ai aussi remarqué une excellente étude de femme, portrait des mieux réussis, comme expression, comme modelé et comme couleur.

Au milieu de tant de choses mauvaises, d'un goût qui n'est pas même douteux, je cite avec plaisir et j'étudie avec satisfaction un tableau dont je puis louer tout à la fois et la composition et l'exécution.

Je veux parler de l'*Enterrement de la Momie*, de M. FRÉDÉRIC BRIDGMAN, qui nous offre une foule de curieux détails sur la vie égyptienne ; mais M. Bridgman est trop artiste pour sacrifier le côté pittoresque à l'archéologie, qui ne se présente jamais chez lui que comme accessoire. Il est vrai que cet accessoire est fort bien rendu, et que tout le tableau est d'une coloration puissante et agréable. C'est un enterrement du genre gai !

ÉCOLE FRANÇAISE

De l'avis unanime des nations rivales, l'Exposition artistique de la France est splendide. Jamais nos sculpteurs et nos peintres n'ont brillé d'un plus vif éclat. Aussi la foule est-elle toujours nombreuse et pressée dans ces belles galeries, dont chacun à présent se plaît à louer les heureuses dispositions et l'harmonieux arrangement. Tous les noms dont se glorifie la France artistique sont ici, et nous pouvons, en quelques heures, passer, devant nos amis et ennemis, la revue des forces avec lesquelles notre pays paraît dans l'arène pacifique où nous avons invité toutes les nations à descendre avec nous.

C'est là sans doute une des plus heureuses conséquences de ces concours internationaux que ceux-là même qui, satisfaits de leur sort, et ne demandant plus rien à la fortune, négligent de paraitre à nos expositions annuelles, sentant toutefois ce qu'ils doivent à l'honneur du drapeau, tiennent à figurer dans cette grande mêlée, et qu'ils s'y présentent avec les plus belles œuvres sorties de leurs mains depuis dix ou quinze ans. Ceux dont les souvenirs remontent jusqu'à 1852, se rappellent encore l'impression produite sur le public par l'œuvre complet d'Ingres, de Decamps et d'Eugène Delacroix. Pour beaucoup d'entre nous ce fut là une révélation, et jamais ces

mêmes tableaux que, pourtant, nous connaissions tous, n'auraient, pris isolément, produit sur nous une impression comparable à celle que nous causa ce magnifique ensemble.

L'Exposition, grâce aux conditions très-libérales de son programme, a permis à nos artistes d'envoyer toutes celles de leurs œuvres qui ne remontent point à une époque antérieure à notre Exposition de 1867. Il en résulte que la plupart de ces œuvres sont déjà connues de nos lecteurs. Nous n'abuserons donc point de leur patience en les condamnant à lire une vaine critique et une stérile analyse. Il y a d'ailleurs des noms qu'il est inutile de louer, parce que ses noms seul est un éloge. Comme nous l'avons fait jusqu'ici, nous suivrons l'ordre des salles, en remontant de la Seine jusqu'à l'École militaire, et en prenant d'abord notre droite.

SALLE XVI

Dans la salle XVI, où nous venons de pénétrer, nous trouvons dix tableaux, nous dirions volontiers dix portraits, de M. Carolus Duran, peints de cette main alerte et facile pour laquelle il semble que les difficultés n'existent plus, et rayonnant de cette fraîcheur et de cet éclat qui sont le caractère distinctif de ce talent si franc et si sincère.

Non loin de là j'aperçois la *Rêverie*, de M. Jacquet, un des maîtres incontestés de la grâce et de l'élégance féminines. La mignonne créature, bien

peinte et bien posée, est charmante dans sa belle robe rouge d'un ton superbe.

M. HÉBERT vit assez volontiers sous sa tente ; on ne le voit plus qu'assez rarement dans nos expositions. Fêtons-le quand il nous revient, et arrêtons-nous devant sa *Nymphe des bois*, au regard profond; devant sa *Pastorella*, Italienne robuste et bien portante, sans négliger pour cela sa *Tricoteuse* toute pensive, et qui compte ses points avec une attention que rien ne saurait distraire.

On se souvient encore de l'effet produit par l'apparition des premiers portraits à l'huile de M. DUBOIS, l'éminent sculpteur, qui manie le pinceau avec autant d'élégance et de sûreté que son merveilleux ébauchoir. C'est avec un véritable bonheur que nous les retrouvons ici.

Une dizaine de tableaux de CHARLES DAUBIGNY, dont quelques-uns comme le *Lever de lune*, le *Verger* et la *Maison de la mère Bazot*, sont de véritables chefs-d'œuvre, nous prouvent l'étendue de la perte que l'art français a faite en le perdant.

Que les morts, si dignes qu'ils soient de notre admiration et de notre culte, ne nous fassent point oublier les vivants ! Par son paysage normand, intitulé de *Honfleur à Pennedepie*, et par sa magnifique toile, le *Printemps*, M. DEFAUX nous prouve que lui aussi il est un des maîtres du paysage moderne.

Cinq tableaux de M. VOLLON, *Curiosités*, *Poisson de mer*, *Coin de halte*, *Femme du Pollet* et *Route de Rocquencourt*, nous montrent à quel point

la souplesse et la force, dont la nature a doué ce virtuose de la palette et du pinceau, peuvent, quand il le veut, s'appliquer aux sujets les plus divers.

Saluons, en passant, deux adorables portraits de blondes, jeune femme et jeune fille, par M. Cot : c'est vraiment parfait.

Ne parlons point de ceux de M. Élie Delaunay, artiste d'une incontestable vigueur, mais qui n'embellit pas ses modèles. C'est dans ses grandes toiles historiques ou mythologiques : la *Peste à Rome*, *David triomphant*, *Diane*, la *Mort de Nessus*, *Ixion précipité dans les enfers*, que nous le retrouvons tout entier.

Les deux paysages de M. Français ; le *Miroir de Scey à la tombée de la nuit*, le *Mont-Blanc*, vu des cîmes du Jura, et cette idylle d'une grâce antique, *Daphnis et Chloé* justifient la médaille d'honneur décernée, par le jury international, à ce peintre toujours fidèle aux plus pures comme aux plus hautes traditions de son art.

M. Guillaumet, avec les *Femmes du douar* à la rivière, la *Halte des Chameliers*, le *Marché arabe* et le *Labour en Algérie*, nous donne une note africaine dont l'éclat égale la franchise.

SALLE XVII.

Rien de plus joli que les grâces adolescentes de la jeune fille que M. James Bertrand nous montre, se

dressant sur la pointe de ses pieds, et s'efforçant de boire à la fontaine plus haute qu'elle. Il y a là un mouvement trouvé.

Je rends la justice qui lui est due au talent de M. RIBOT, tout en lui demandant la permission de ne pas l'aimer. Les femmes et les filles qu'il met dans ses tableaux ne se débarbouillent qu'avec de la terre glaise. C'est une mauvaise habitude. J'aime mieux le savon mucilagineux du docteur Caznave.

Je rencontre ici une série de compositions flasques et vieillottes de M. SIGNOL. — L'art est aujourd'hui dans une autre phase, que je crois meilleure : n'en parlons pas.

Superbe troupeau de VAN MARCK, peint avec une largeur magistrale.

Rien de plus gai que le *Repas de noces*, d'ISABEY, de la collection Saucède. Les nombreux personnages se meuvent à l'aise dans cette composition bien équilibrée, et d'une parfaite ordonnance. Ce fouillis étincelant nous offre des colorations éclatantes, et une gamme de tons très-harmonieuse et très-soutenue.

Le *Frédéric Barberousse aux pieds du Pape* se recommande par les qualités de style et l'intelligente restitution historique qui distinguent toutes les œuvres de M. ALBERT MAIGNAN, — un jeune artiste déjà célèbre.

SALLE XVIII

La première chose qui nous frappe dans cette salle, c'est la *Vérité* au fond de son puits, œuvre délicate et fine, d'une irréprochable pureté de dessin, qui commença, il y a bientôt dix ans, la réputation de M. JULES LEFEBVRE. Il n'a cessé depuis lors de prouver avec quelle délicatesse et quelle sûreté de pinceau il savait caresser les contours de la beauté féminine. Mais il faut en revenir à cette *Vérité*, parce qu'elle est le point de départ de l'artiste, arrivé aujourd'hui à la maturité du talent.

Voir encore, du même artiste, le *Rêve*, création un peu vague, mais très-poétique; la *Femme couchée*, dans le plein épanouissement de sa beauté, arrivée au zénith de ses perfections, ayant tout reçu de la nature et de la vie, juste au point où l'on voudrait la voir s'immobiliser dans le triomphe et la sérénité d'une forme accomplie.

Voir encore un portrait de femme d'une facture très-distinguée dont l'œil bleu pâle vous prend et vous garde. Cette exposition de M. Jules Lefebvre est très-remarquée.

Dans l'œuvre distinguée de M. EMILE LÉVY, je prends tout d'abord la *Meta Sudans*, fontaine où les lutteurs, sortant du cirque, venaient faire leurs ablutions; le tableau est fort bien peint, d'un vif intérêt; l'érudition n'y vient pas nuire au sentiment pitto-

resque ; c'est plein de détails piquants, et cela prend la vie romaine sur le fait, dans le laisser-aller de ses coulisses.

Du drame et de l'émotion dans l'*Oreste poursuivi par les Furies*, de M. LEMATTE — un prix de Rome qu'attend un bel avenir.

L'exposition de M. PELOUSE est splendide. Il est difficile de nous montrer la nature sous des aspects plus variés et plus magnifiques. M. Pelouse est le poète du paysage, et il a sur sa palette toute la gamme des saisons. Le printemps qui verdoie, l'été embrasé des feux de la canicule, l'automne couronné de feuilles mordorées et le neigeux hiver l'inspirent également. La vérité guide ses pinceaux et tourne devant lui les feuillets magiques du livre de la création. La *Vallée de Cernay*, la *Coupe de bois à Senlisse*, les *Prairies de Lesdomini*, près de Pont-Aven, le *Douai de Daour-Cazin*, près de Concarneau, et le *Plateau des dunes de Carteret*, sur les côtes de la Manche, nous prouvent également et l'abondance de la verve et la merveilleuse souplesse du pinceau de M. Pelouse, un des maîtres du paysage.

Je ne m'arrête pas devant les cinq ou six toiles de M. LOUIS LELOIR, dans la crainte de ne les plus pouvoir quitter. Il est difficile de s'imaginer tout ce que l'éminent artiste a dépensé de verve, de finesse et d'esprit dans la *Tentation*, le *Baptême*, les *Pécheurs du Tréport*, le *Repos* et le *Favori*, Il y a là des trouvailles de pinceau, et des ragoûts de couleur à ravir l'œil d'un dilettante, et quelle vérité dans les poses, et quelle

justesse dans les expressions de ses personnages. Le jour n'est pas loin où les tableaux de M. Leloir se couvriront dix fois d'or... et le bon marché sera pour l'acheteur !

M. CABANEL remplit à lui seul la moitié de cette salle de ses portraits mondains, d'une grâce si aristocratique, et des vastes compositions décoratives destinées au Panthéon, et qui nous feront voir ce grand talent sous un jour nouveau.

Encore un excellent tableau de VAN MARCK ! quel joli groupe que ces trois vaches, aux robes si bien assorties ; la rouge, la noire, et cette blanche, les pieds dans l'eau, portant fièrement sa sonnette, et regardant vaguement quelque part.

Quelle jolie tête blonde M. MACHARD a su donner à cette jeune femme qui se tire les cartes...! Si elle n'amène pas le roi de cœur, c'est que le roi de cœur est aveugle.

L'élégance, la distinction, un sentiment artistique que rien ne met en défaut, voilà les qualités dominantes de ce peintre de race qui s'appelle EUGÈNE THIRION. Je ne l'avais jamais mieux compris qu'en examinant son exposition du Champ-de-Mars. Thirion sera des derniers de notre génération qui auront consacré un talent réel à la peinture religieuse. Quelle masse de tons, quelle distinction, et, en même temps, quelle originalité dans son *Martyre de saint Sébastien*,—un sujet mille fois traité déjà, mais qu'il a su rajeunir par les savantes recherches d'un beau style. Quelle harmonie dans la tonalité générale de cette *Judith*, rapportant

dans un pan de son manteau rouge la tête de cet idiot d'Holopherne, qui sait maintenant ce qu'il en coûte de s'endormir trop tôt quand on soupe avec une jolie femme !

M. Thirion expose aussi quelques portraits d'une grande allure ; je ne puis que les signaler — n'ayant le temps ni de tout voir ni de tout dire !

SALLE XIX

Le lecteur cherchera dans cette salle une douzaine de tableaux signés du nom éclatant de Léon Bonnat. Le succès obtenu par de telles œuvres dans les *Salons* où elles ont figuré rendent notre tâche si facile... qu'elle en devient impossible. Citons ; saluons ; passons !

Une Rue à Jérusalem révèle un rare sentiment pittoresque, et une force singulière d'exécution ;

Le *Scherzo*, doux badinage de deux jeunes femmes qui se lutinent, amène un sourire sur toutes les bouches ;

Le tableautin intitulé : « *Non piangere!* » « ne pleure pas ! » est une petite merveille de sentiment. Jamais pinceau n'eut plus de douceur ni plus de tendresse ;

Le *Barbier nègre* est un tour de force de perspective, de pose et de modelé. Bonnat lui-même ne fera peut-être jamais rien qui surpasse en énergie et en vérité cette petite scène à deux personnages, si habilement groupés.

Je ne parle pas des portraits de Bonnat. Ils passe-

ront un jour des heureuses maisons qui les possèdent, et dont ils sont la joie — personne ne le sait mieux que moi, qui écris ces lignes en face d'une adorable tête de femme signée de lui — dans les galeries publiques dont ils seront l'orgueil.

Quinze tableaux de MEISSONIER, c'est un beau lot! Ils ne sont pas tous d'égale valeur. A force de faire petit, M. Meissonier en arrive parfois à faire confus. Telle de ses têtes qui tiendrait sur le quart de l'ongle, vue même à la loupe, n'est plus qu'une tache de couleur. Il ne faut pas travailler pour les Lilliputiens. Plus peintre qu'artiste dans le sens supérieur du mot, M. Meissonier ne se préoccupe guère du choix de ses sujets, empreints souvent d'une certaine vulgarité; mais, au point de vue de l'exécution, c'est une main d'ouvrier vraiment incomparable, et l'on peut dire que là où il est bon il est excellent. Si l'on en excepte son portrait d'Alexandre Dumas, exposé au Salon de 1877, toutes les autres œuvres de M. Meissonier sont inconnues du public, qui n'en aura que plus de plaisir à les voir.

La demi-douzaine de toile de M. LEWIS BROWN, a autant de variété que d'éclat. Je recommande plus particulièrement la *Marée montante*, sur la grève du mont Saint-Michel, personnages très-bien peints, paysage grandiose, tache de lumière dans l'immensité.

Ici, comme partout, JULES WORMS, s'est montré spirituel et malicieux, plein de cette verve et de cet *humour* que chacun connaît. Dans la *Fleur préférée*, dans

le *Départ pour la revue,* dans le *Maréchal-ferrant,* dans le *Tambour de la ville,* on aura des spécimens excellents de cette manière si originale et si charmante qui a fait la fortune des tableaux de Jules Worms... et la sienne.

Ceux qui aiment les œuvres bien venues, la peinture élégante et distinguée, relevée encore par un vrai sentiment poétique, reverront avec bonheur, dans cette salle déjà si riche, le tableau de M. HENRY LÉVY, exposé en 1874, et acheté pour le Luxembourg, *Le corps de Sarpédon* apporté à Jupiter par la *mort,* et son frère le *Sommeil.* Le monde homérique a rarement trouvé chez nous un interprète plus fidèle, et je ne sais ce que je dois préférer dans cette vision olympienne ou la distinction de la facture ou le charme et la suavité du coloris.

On se promènerait volontiers dans les jolis paysages de M. BUSSON, pleins d'air, d'espace et de lumière. Je trouve un charme souverain de mélancolie dans celui qu'il appelle *la Dernière feuille.* Comme l'eau calme reflète avec grâce les arbres aux rameaux dépouillés et jaunissants, qui se regardent dans son limpide miroir.

SALLE XX

Pour moi, l'attrait de cette nouvelle salle ce sont les peintures de M. GUSTAVE MOREAU — vivement critiquées, je le sais — mais qui n'en exercent pas moins sur mon esprit une fascination étrange ; ce n'est

pas une joie sereine et lumineuse ; c'est plutôt un charme capiteux comme celui de certaines liqueurs ardentes, dont la coupe renferme l'ivresse... J'aime autant cela peut-être. M. Moreau me fait chercher, penser, rêver. Il m'occupe et me préoccupe. Quand je l'ai vu, je veux le revoir; de combien de peintres en pourrai-je dire autant ? M. G. Moreau a des sujets à lui et il les traite à sa manière. Personne ne possède à un plus haut degré cette qualité rare et précieuse partout, plus que partout dans les Arts, l'originalité. *Hercule* et *l'Hydre de Lerne*, *Salomé*, *Jacob et l'Ange*, *David*, *Moïse exposé sur le Nil*, le *Sphinx deviné*, sont autant de morceaux de haut goût et d'une saveur absolument *sui-generis*, qui charme les uns, étonne les autres, mais qui ne passe inaperçue pour personne : n'est-ce point là le grand point ? M. Gustave Moreau, chez qui tout se tient, de façon à former une puissante unité, met au service de sa composition si particulière une couleur que la nature ne donne point, qu'il a le mérite de créer, qui, à ce titre, lui appartient bien en propre, et qui se distingue par une intensité lumineuse rappelant moins le ton toujours un peu opaque donné par les palettes ordinaires, que le feu transparent des pierres précieuses. M. Moreau n'expose point des tableaux mais des écrins. J'ai envie de le renvoyer dans la section de l'orfévrerie.

Jamais nous n'avons vu plus de tableaux de Henner, ni de plus beaux, que dans cette salle; la pâte splendide des colorations, la force et la finesse de ce modelé que personne ne surpasse, que personne n'égale chez nos contemporains, se trouvent à haute dose, pour la joie

de nos yeux, dans ses *Naïades*, dans son *Christ Mort*, dans *Biblis* changée en source, dans la *Femmes au divan noir*, et dans certains portraits de femmes, vraiment beaux, sans oublier celui de M. Charles Hayem, surnommé dans les ateliers, le *Décapité parlant*.

Les douze natures mortes de M. Philippe Rousseau ne rassasient point la faim et la soif du groupe fanatique et nombreux qui se dispute ces œuvres d'une exécution parfois surprenante. Qu'il me suffise de citer les *Huîtres*, les *Pêches*, les *Confitures* comme des morceaux achevés, destinés aux galeries de l'avenir, et qui se *tiendraient* à côté des œuvres de nos plus habiles *nature-mortiers*, si l'on me permet d'emprunter ce mot bizarre au dictionnaire de la langue verte, et à l'argot des ateliers.

Parmi les trois ou quatre tableaux de M. Hannoteau, je choisis le *Moulin*, joli paysage avec fabrique. Un architecte de profession ne bâtirait pas mieux ; on sent la solidité de la pierre, la fermeté et la rectitude des angles. Tout cela se détache sur des fonds de verdure d'une franchise vigoureuse.

Je ne veux pas quitter cette salle si riche sans faire une station devant le *Baptême bressan*, de M. Perret, très-enlevé très-mouvementé, très-gai d'aspect, plein de types et de costumes attrayants, pittoresques et bien rendus.

SALLE XXI

M. Hector le Roux est certainement un de ceux à qui notre exposition doit être le plus favorable : ses

œuvres fines, élégantes et distinguées, gagnent beaucoup à leur rapprochement momentané. La vue d'ensemble leur est bonne, parce que l'unité de l'artiste s'en dégage avec force. Classique dans la plus haute acception du mot, adorant l'antiquité, dont il connaît la vie intime comme un érudit de premier ordre, HECTOR LE ROUX emprunte la plupart de ses sujets à la Grèce et à Rome : il est certain d'avoir ainsi l'élégance du costume et la noblesse du type. Son accent personnel et son émotion intime font le reste. La *Sérénade*, les Danaïdes, les Vestales, la Minerve-Poliade sont des faces diverses et curieuses de ce beau talent, qu'on ne saurait trop étudier.

JULES BRETON occupe une place à part, et certes une très-grande place dans l'art contemporain, il a ce rare mérite d'être lui et non pas un autre ; il n'aurait pas besoin de signer ses œuvres, pour qu'elles fussent reconnues au premier coup d'œil ; elles sont toujours marquées de sa griffe — qui est une griffe de lion. Il aime la campagne comme l'aimait Virgile, quand il chantait ses *Églogues* rustiques, ou qu'il écrivait ses *Géorgiques* immortelles.

Il vit aux champs, en compagnie de ces paysans qu'il a si profondément étudiés ; qu'il connaît mieux que personne, et qu'il reproduit dans ses tableaux avec une si intelligente fidélité.

Est-ce à dire que l'idéalisation, qui est une part indispensable de toute œuvre d'art, méritant ce nom, soit absente de celles de JULES BRETON ?

Loin de là ! Mais cette idéalisation prend toujours

la nature comme point de départ, et elle se développe dans le sens même de la nature. Je ne dis pas que les pêcheurs, les laboureurs ou les glaneuses soient toujours tels qu'il nous les montre. Mais je sens qu'ils pourraient être, et même qu'ils devaient être ainsi. Ils ne seraient point déplacés au milieu des campagnes si admirablement peintes par l'artiste : ce ne sont point des paysans et des paysannes d'opéra-comique, comme on en voit dans les tableaux de M. X... et de M. Z.., dont la charité chrétienne me défend d'écrire le nom tout entier. Il y a longtemps que ces idées sont les miennes à propos de notre grand peintre de la vie rustique : l'Exposition actuelle me donne la conviction plus arrêtée encore de leur justesse absolue. Aussi est-ce avec une émotion recueillie que nous avons contemplé ces admirables toiles, qui sont l'honneur de notre école française contemporaine :

La Fontaine;
La Glaneuse;
Le Paysan breton;
La Paysanne bretonne;
La saint Jean;
Les Amies;
La Sieste;
Les Pêcheurs de la Méditerranée;
Les Raccommodeuses de filets.

Voilà une longue liste de chefs-d'œuvre.

M. WILLIAM BOUGUEREAU jouit d'une très-grande notoriété. Il est aussi connu de l'autre côté de l'Atlantique que de celui-ci, et il trouve encore plus d'ache-

teurs dans le nouveau monde que dans l'ancien. Il s'en faut pourtant que ce soit une gloire incontestée ; il a des détracteurs acharnés.

Je suis des gens qui reprochent à sa peinture de manquer de consistance et de solidité. Ils disent qu'au lieu de modeler ses contours dans une pâte souple et ferme, comme font par exemple ces maîtres qui s'appellent Laurens, Henner et Bonnat, il se contente d'un frottis léger qui recouvre à peine sa toile ; j'ai même entendu parfois prononcer le nom impertinent de litho-chromie devant ses plus jolis tableaux. Je ne veux pas entrer dans ces querelles.

Il me suffit, en regardant les œuvres nombreuses et variées que M. Bouguereau envoie au Champ-de-Mars, *la Vierge, l'Enfant-Jésus et Saint Jean-Baptiste, la Pieta, la Charité, la Vierge consolatrice, une Ame au Ciel*, et, dans un tout autre ordre d'idées, *la Nymphe, la Jeunesse et l'Amour, Flore et Zéphyr*, de constater l'élégance toujours correcte du dessin, la grâce toujours sympathique des physionomies pour m'expliquer son succès, qui va croissant d'année en année.

Janvier, le grand paysage placé aujourd'hui au Luxembourg ; la *Ferme en Bannalec*, et les *Sabotiers* dans le bois de Quimerc'h, deux souvenirs du Finistère, tel est l'apport à notre Exposition universelle de M. CAMILLE BERNIER, que ses belles études bretonnes ont placé au premier rang des paysagistes contemporains.

SALLE XXII

Cette petite salle, coquette, élégante, confortable et bien éclairée, a été consacrée aux dessins, aux pastels et à l'aquarelle, ainsi qu'aux émaux, aux miniatures et aux peintures sur porcelaine.

On y trouvera de merveilleux dessins de BIDA, faits pour l'illustration de ces admirables ouvrages édités par la maison Hachette; le livre d'Esther, le livre de Ruth et l'histoire de Joseph; de beaux fusains d'ALLONGÉ et d'APPIAN ; de curieuses aquarelles, peintes en Egypte, avec une grande fidélité de pinceau et un grand sentiment de l'effet, par BERCHÈRE.

D'intéressants cartons de M. DELAUNAY, enfin des aquarelles d'une brillante exécution par MM. BERNE-BELLECOUR, LEWIS-BROWN, GUILLAUME DUBUFFE, FRANÇAIS, HARPIGNIES, LAMBERT, LAMI, Louis LELOIR, ISABEY, PHILIPPE ROUSSEAU, HENRI RÉGNAULT, VIBERT, JULES WORMS et Madame la baronne NATHANIEL DE ROTHSCHILD, qui ne laisse jamais passer l'occasion de faire œuvre d'artiste, et qui veut conquérir sa place par le droit du talent, là où les millions ne sont rien, et où l'intelligence seule est tout.

Nous avons visité jusqu'ici toutes les salles de la première section du palais des Beaux-Arts, celle qui commence au grand vestibule parallèle à la Seine, et

qui finit à la façade faisant vis-à-vis à l'exposition de la Ville de Paris.

Nous allons pénétrer, maintenant, dans la deuxième section, qui s'ouvre sur le terre-plein situé au sud du monument municipal, et qui aboutit au vestibule du Midi.

C'est la France qui finissait la première série ; c'est avec la France que nous inaugurons la seconde.

SALLE I

Le premier nom que nous rencontrons ici c'est celui de HENRI RÉGNAULT, également digne d'admiration et de sympathie, pleuré par la Muse et par la Patrie. Revoyons-les avec un attendrissement pieux les œuvres de cet enfant de génie, moissonné dans sa fleur, plein d'avenir et d'espérances, et qui, mort à vingt-sept ans, laisse après lui une notoriété qui vaut presque la gloire.

Peu d'hommes auront été mieux doués que celui-là: cavalier intrépide, musicien d'instinct, humoriste distingué, il semblait avoir apporté en naissant toutes les aptitudes, et pouvoir fournir à lui seul la carrière de trois ou quatre hommes. On sait quels pas rapides il fit dans celle qu'il avait choisie, et comment il y trouva une célébrité aussi précieuse qu'elle est éclatante. Il déployait pour toutes choses un zèle infatigable et une ardeur singulière. Sa toile de concours pour le *prix de Rome: Thétis apportant à son fils*

Achille les armes forgées par Vulcain, fit sensation comme une œuvre de maître. Ses envois de la villa Médicis étaient attendus par le public, notés par les critiques. C'est que peu d'artistes, parmi ceux de sa génération, eurent une facilité de main plus remarquable, une habileté plus grande à saisir la ligne caractéristique, la tonalité dominante et le côté rare et piquant des choses. Personne non plus ne fit preuve d'une sûreté plus grande dans le choix de l'effet pittoresque qu'il voulait rendre, et qu'il rendait avec une puissance et une précision sans égales

Regardez plutôt cette *Exécution sans Jugement* sous les rois maures de Grenade! La page est saisissante, vraiment épique par la puissance du rendu, qui nous fait oublier l'horreur du sujet. Il y a, sur la face du bourreau, une sorte de dédain farouche, tout à fait d'accord avec sa stupidité bestiale.

Dans le *Portrait du général Prim*, l'homme, juché sur son cheval gigantesque, paraît peut-être un peu mesquin, et sa tête nous semble tout à la fois violente et triste. Mais ici encore se révèle dans toute sa force la vigueur du coloriste incomparable. Le fond du tableau ne saurait être trop admiré. La canaille hurlant, chair à canon des guerres civiles, a été saisie sur le vif.

Très-bons aussi les deux portraits de femmes, pleins de charme et de vérité.

Il est difficile de revoir ces œuvres d'Henri Régnault sans éprouver un sentiment de secrète amertume. On pense avec une tristesse profonde à ce que l'art français a perdu en le perdant. Par ce qu'il a

fait on peut juger de ce qu'il devait faire encore. Il ne faisait que préparer son avenir, quand déjà le présent lui manquait. On sait qu'il a été tué devant le mur de Buzenval, le 19 janvier 1871, dans cette dernière et inutile sortie, convulsion suprême d'une défense qui couronnait sa longue inertie par une folle témérité. Régnault n'avait pas encore vingt-sept ans quand il s'est envolé, la couronne d'immortelles au front, en nous laissant avec ses œuvres la meilleure partie de lui-même, et en se survivant par sa gloire. Il jouit d'une immortalité plus chère encore, puisqu'il revit dans une âme tendre, fidèle aux souvenirs, chaste fiancée d'une ombre qui lui donne un cœur pour tombeau.

Non loin de ce mort martyr, j'aperçois un vivant célèbre, un homme d'un incontestable talent, mais qui, par le choix horrible des sujets qu'il aime à traiter, est devenu la terreur des femmes sensibles et la bête noire du *Bourgeois distingué.*

J'ai nommé JEAN PAUL LAURENS, un artiste étrange, d'un rare talent, d'une habileté consommée, mais qui met cette habileté et ce talent au service d'une imagination maladive et d'une fantaisie dépravée. On dit dans le peuple des modèles, où les racontars sont à la mode, que Jean-Paul fréquente les cimetières, suit les enterrements, et intrigue pour avoir de bonnes places à la Morgue quand il y a des autopsies à sensation ; il éprouve autant de bonheur à peindre un cadavre qu'un autre en ressentirait à faire le portrait d'une jolie femme. Mais ce qui le remplit de

délices, c'est la pensée de faire une exhumation : son pinceau en pétille de joie et sa palette en est dans le ravissement. La foule se presse en frissonnant devant le *Corps du pape Formose* (ce mot veut dire beau), arraché de son tombeau par l'ordre de son successeur, Etienne VII, apporté, revêtu de ses habits sacerdotaux, dans la salle où siégeait le Concile, et placé sur le siége pontifical. On vit alors les deux papes en présence, le vivant faisant le procès du mort, et lui demandant compte de ses crimes vrais ou supposés. C'est le moment psychologique choisi par l'artiste.

Un autre tableau, que les visiteurs du dimanche regardent en se bouchant le nez, c'est celui de *François Borgia*, faisant ouvrir le cercueil de sa souveraine défunte, l'impératrice Isabelle, pour voir si elle est changée, et qui fait un salut de cour à ce visage autrefois plein d'attraits, maintenant défiguré.

Un autre sujet qui a aussi singulièrement surexcité la verve de M. JEAN PAUL LAURENS, c'est celui qu'il appelle l'*Interdit*, et qui nous montre les portes des églises fermées, leur accès défendu aux chrétiens, comme à des chiens, et les cadavres, — toujours des cadavres ! — privés de sépulture, leur odeur infectant l'air, et leur horrible aspect remplissant de terreur l'esprit des vivants !

L'imagination assombrie de M. LAURENS se complait dans l'évocation de ces funèbres scènes, et tout en les peignant il dit aux sépulcres : «Vous êtes mon père et ma mère, » et aux vers du tombeau « Vous êtes mes frères et mes sœurs ! » Je lui laisse cette compagnie.

Voilà ma critique : elle ne s'adresse qu'au choix des sujets — si l'on me demande comment l'artiste les traite, je répondrai qu'il y déploie toutes les ressources d'une nature puissante, et que son pinceau magique a toujours pour lui le prestige d'une exécution magistrale. On pourrait souhaiter un autre emploi du talent — mais non pas plus de talent.

Si vous voulez vous délasser de ces sublimes horreurs et donner à vos yeux la joie de spectacles plus doux, regardez les tableaux de M^{me} HENRIETTE BROWNE, d'abord ce *Portrait de femme*, d'une touche si délicate et si fine, et d'une expression si intime, que l'on s'imagine voir l'âme à travers cette enveloppe charmante.

Il y a, du reste, deux ou trois portraits excellents dans cette salle — par exemple, celui d'une femme à la chevelure grisonnante, au visage reposé et calme, à l'ensemble vraiment distingué, par TONY ROBERT-FLEURY; c'est une belle œuvre, qui mérite de rester et qui restera.

La distinction que je louais tout à l'heure chez M. TONY ROBERT-FLEURY n'est pas la note dominante du talent de SÉBASTIEN PAGE. Il a du talent, cependant: il en a même beaucoup. Mais c'est un talent inégal, et la toile que l'on vient de voir, et parfois d'admirer, ne garantit rien pour celle que vous allez examiner tout à l'heure. Mais le jeune artiste que nous avons critiqué avec une sévérité qui doit lui prouver le cas que nous faisons de lui, montre une franchise et une sincérité vis-à-vis de la nature qui

donnent parfois à ses œuvres une forte saveur. Telle est par exemple, le portrait qu'il intitule : *Mon grand-père*, et que nos petits neveux verront figurer dans les galeries de l'avenir.

M. T. Gide à qui plus d'une fois déjà la Renaissance a porté bonheur, continue aujourd'hui ses belles études sur le siècle des Valois, et son tableau, *Charles IX*, avec sa mère et ses frères, chez l'amiral Coligny, blessé d'un coup d'arquebuse en sortant du Louvre, tableau qui tient tout à la fois, et dans une heureuse mesure, de la toile historique et de genre, a le rare mérite de plaire à tout le monde... et à son père. La composition satisfait également les yeux et l'esprit : on voit la scène, on la comprend, on y est. L'élégance des costumes, la fière tournure des personnages, et l'accent si vrai des physionomies achèvent le triomphe du peintre.

Fleurs splendides de Mme Escalier. Elle ne les peint pas, elle les cueille, ces belles fleurs, et les met dans son cadre d'or, où elles conservent éternellement leur fraîcheur et leur éclat.

SALLE II

Celle-ci est incontestablement une des salles les plus intéressantes de l'Exposition du Champ-de-Mars. Nous y trouvons réunis Gérôme, Gustave Boulanger, Français, Berne-Bellecour, Firmin Girard, Vibert, Perrault, Landelle, Corot, Appian, Harpignies,

Taraud, Parot, Courbet, Belly, d'autres encore, qui se rencontreront bientôt sous notre plume.

Jamais nous n'avons eu devant les yeux une plus belle collection de Gérômes. Les œuvres d'un de nos plus grands peintres gagnent singulièrement à ce rapprochement momentané, et se font valoir les unes par les autres. Gérôme n'est pas seulement un grand peintre, c'est un grand artiste; maître de sa forme, il veut la mettre au service de ses idées, et il a beaucoup d'idées. C'est un chercheur, un raffiné, un dilettante. L'histoire et la fable lui sont également familières, et il va chercher dans l'une et dans l'autre le sujet de ses toiles, d'un fini si précieux, qui sont l'événement du Salon où elles paraissent, et devant lesquelles la foule s'amasse, malgré la loi sur les attroupements. La plus aimable variété a présidé aux envois de M. Gérôme à l'Exposition universelle. Nous ne ferons point un choix entre ces tableaux divers, également dignes d'attention et d'étude. Comment ne pas citer cependant ces pages hors de pair : l'*Eminence grise*, les *Femmes au bain*, la *Garde du camp*, le *Bain turc*, et ce *Lion couché*, dont l'œil, sous sa paupière soulevée, a l'éclat lumineux d'une émeraude.

M. Français occupe une place à part, qu'il s'est donnée à lui-même, et que personne ne lui enlèvera dans l'école du paysage contemporain. Moderne par le sentiment, il est classique par la forme générale de l'œuvre, par la recherche de la noblesse et du style dans ses lignes harmonieuses et bien balancées, et par l'emploi toujours habile de la figure humaine, qu'il

sait mieux que personne placer au milieu des scènes de la nature qu'il crée ou qu'il interprète, — faisant en cela œuvre d'artiste, — mais qu'il ne reproduit jamais avec la fidélité servile d'un certain nombre de paysagistes de ce temps, qui n'en sont pas moins arrivés à une très-enviable notoriété. Je pense, en écrivant ces lignes, à cette belle toile intitulée : *Daphnis et Chloé*, prêtée à l'Exposition du Champ de Mars par le Luxembourg, ce Louvre des artistes vivants, où elle occupe si bien sa place... en attendant mieux.

Le tableau que M. FIRMIN GIRARD intitule « *Les Feuilles mortes* » restera parmi ses meilleures œuvres. L'exécution matérielle est toujours puissante, sans être, cependant, poussée à l'extrême comme dans certains tableaux de lui, le — *Marché aux fleurs*, par exemple, — et le couple amoureux — et heureux — qui passe dans ce joli paysage lui donne un charme de plus.

Nous devons à M. GUSTAVE BOULANGER de bien intéressantes restitutions de la vie romaine. M. Boulanger a tout à la fois la science et l'art ; mais, chez lui, les mérites de l'érudit ne nuisent point aux qualités de l'artiste pittoresque. Elles les complètent, voilà tout. Quel que soit le sujet qu'il traite, il n'oublie jamais, et je l'en veux louer sincèrement, que le premier devoir de l'artiste, c'est de créer et de montrer de pures et belles images, capables de réveiller en nous l'idée de la beauté. Il y a réussi, et ses toiles, la *Promenade sur la voie des tombeaux*, à Pompéi, le *Bain d'été*, dans la même ville, et les *Comédiens romains*, répétant leurs rôles, nous offrent des types féminins pleins de charme et de grâce.

David de Noter, un Belge naturalisé français, s'est livré à l'étude des natures mortes avec autant de succès que de constance, et l'on peut dire qu'il est aujourd'hui un des maîtres en ce genre. Il sera difficile de pousser plus loin l'exécution de ses deux tableaux exposés au Champ-de-Mars : *Vases anciens et accessoires;* et *Raisins de Kabylie.* Nous avons peut-être un trop curieux souci de la forme humaine pour nous complaire excessivement dans la contemplation de ce genre borné et un peu sec qui s'appelle la *Nature morte.* Mais nous avouons toutefois qu'entre les mains d'un artiste comme M. de Noter, et avec une exécution poussée aussi loin, l'effet est tel, que nous sommes obligés de revenir sur nos préventions.

C'est qu'en effet, M. de Noter a une rare habileté de main, et une entente remarquable de la composition. Ces deux belles toiles appartiennent à M. Borniche, un de nos éminents collectionneurs.

M. Berne-Bellecour et George Vibert sont frères... par les femmes — deux beaux-frères. Mais leurs tableaux n'ont aucun air de famille. Ils n'ont entre eux qu'un seul point de ressemblance — et c'est de la ressemblance morale — je veux dire la vivacité et le piquant de leurs compositions, car ils sont gens d'esprit tous les deux, et l'on s'en aperçoit à leurs œuvres qui amènent aisément le sourire sur les lèvres. M. Berne-Bellecour expose un *Officier de marine,* et un *Coup de canon,* toile populaire, qui fut très-remarquée en son temps; M. George Vibert, le *Départ des maris,* jolie scène espagnole ; *La Cigale et la Fourmi,*

piquante paraphrase de la fable ; *La Toilette de la Madone*, un petit chef-d'œuvre de finesse et de vérité.

SALLE III

Un tableau dramatique, classique et académique de M. LEMATTE, *Oreste poursuivi par les furies*, nous attire tout d'abord. Cette toile d'un prix de Rome nous promet pour l'avenir un vrai peintre d'histoire. Non loin de là, je vois quelques fort jolies têtes de femmes dont le pinceau élégant de CHARLES LANDELLE a su nous rendre l'élégance et la distinction, et je m'arrête devant cinq ou six paysages de notre regretté COROT, où je retrouve dans toute sa fraîcheur la poésie même de la nature.

HARPIGNIES est là aussi, avec une œuvre très-largement traitée, d'une libre facture, d'une composition savante. On remarquera au premier plan la transparence de l'eau, admirablement rendue, et les belles lignes fuyantes de l'horizon. Cela s'appelle une *Prairie du Bourbonnais*. L'effet est pris le matin, et rendu avec une grande justesse.

Je cite encore, parmi les remarquables paysages de notre école, *La Vague*, par COURBET. Cette vague fort bien peinte, déroule au loin ses volutes d'écume avec des mouvements superbes, et une autre marine d'APPIAN, le peintre lyonnais adopté par Paris, sont fort regardés. De l'air, de l'espace, une blonde et douce lu-

mière et l'harmonieux balancement des flots assurent le succès de ce joli tableau : *Une barque de pêcheurs*, faisant escale dans les rochers de Collioure.

On a également logé dans cette salle ces grandes *machines*, comme on dit dans les ateliers, qui furent remarquées en leur temps, l'*Entrée de Mahomet II dans Constantinople*, par M. BENJAMIN CONSTANT, qui décore du lustre artistique un nom déjà rayonnant de l'éclat de la gloire littéraire ;

Locuste essayant devant Néron, son complice couronné, l'essai de ses poisons sur un esclave, par M. SYLVESTRE, qui obtint pour ce tableau le Prix du Salon ;

Enfin la triste *Respha*, défendant contre des vautours le corps de ses fils attachés à un gibet infâme, par M. GEORGES BECKER. J'ai peut-être le caractère bien mal fait ; mais il me semble que je donnerais ces trois énormes tableaux pour un petit cadre de M. VETTER, dans lequel un homme vêtu de rouge, examine avec une attention profonde la pointe et la lame d'une épée. Il serait difficile d'avoir une touche plus sûre et plus fine.

SALLE IV

Voici la dernière des salles consacrées à notre école française. Elle contient des œuvres assez diverses comme sujets, comme noms d'auteurs et comme mérite d'exécution. C'est ainsi que l'on y peut voir, à

quelques mètres de distance, un tableau presque mystique de MAZEROLLE, les *Agapes*, épisode touchant de la primitive église, et une *Scène d'inondation*, de M. ROLLE, d'un réalisme puissant ; un paysage un peu sombre, mais d'une grande allure par DAUBIGNY, et une fort jolie scène en plein air sur une de nos côtes bretonnes, la *Toilette des Cancalaises*, par EUGÈNE FEYEN, qui sait choisir parmi nos marins, et surtout parmi leurs femmes ou leurs filles, des types vrais, mais d'une vérité qui n'exclut ni l'élégance ni la grâce, et qui permettent à l'artiste de donner à son œuvre le cachet de sa propre personnalité.

Que citerais-je bien encore avant de prendre congé de nos chers compatriotes?

Les *Chats*, de M. LAMBERT, toujours amusants et spirituels, soit qu'ils montrent les griffes, soit qu'ils les rentrent dans la gaîne traîtresse de leurs pattes de velours;

L'*Intérieur d'une boucherie*, par M. AUBLET, d'une exactitude photographique effrayante, mais d'une beauté de coloration où l'artiste reparaît tout entier ;

Ou bien encore le *Labourage oriental*, par BERCHIR, qui a rapporté la lumière sur sa palette des pays où le soleil se lève. C'est là une belle œuvre, à la fois grandiose et poétique, et je ne saurais vraiment mieux clore qu'avec elle la série des peintres français.

AUTRICHE-HONGRIE

SALLE V

Nous voici maintenant dans l'Autriche-Hongrie qui tient fort honorablement sa place dans notre grand concours national, et qui nous offre deux ou trois toiles qu'il faut ranger parmi les œuvres à succès de l'Exposition universelle. D'abord, et dès le seuil de la porte, je me vois en face d'un artiste d'un véritable talent, d'une habileté de main singulière, et qui a reçu de la nature un don d'émotion puissant et communicatif. Peu d'hommes aujourd'hui, même parmi les peintres les plus célèbres, voient les choses aussi dramatiquement que MUNKACSY, car c'est de lui que j'entends parler ici. J'ajoute qu'il excelle à les rendre comme il les voit, et que son exécution arrive aux plus grands effets par les moyens les plus simples, les plus honnêtes et les plus sincères. Esprit naturellement mélancolique, Munkacsy a recherché longtemps, avec une préférence dont il ne faisait point de mystère, les sujets tristes et lugubres. Il aime les petites gens, les malheureux, les bannis, les exilés, les déportés, les transportés et les condamnés de toutes les catégories. Il aime aussi les brigands, les rôdeurs de barrière, et, en général, tous les gens de sac et de corde, contre les-

quels cette pauvre société, qui n'en peut mais, et qui pourtant prétend ne pas mourir encore, est bien obligée de se défendre, si elle ne veut pas être égorgée par eux.

Aujourd'hui, cependant, voici que le grand artiste, comme si ses yeux étaient maintenant éclairés par un plus doux rayon de la vie heureuse, nous offre des scènes moins lamentables. Je ne vois rien, en effet, de mélancolique dans cet *Intérieur d'atelier*, égayé par la présence d'une jeune et très-aimable femme. L'autre toile de Munkacsy : *Milton dictant à ses filles son Paradis perdu*, est bien loin aussi des données sinistres dans lesquelles le peintre s'était complu jusqu'ici. C'est une des plus belles toiles de l'Exposition, et la meilleure œuvre de son auteur. La tête du poète est magnifique d'expression, et ses filles sont absolument sympathiques, toutes trois dans ces teintes à la fois grises et chaudes, obscures et vives, dont il a seul le secret aujourd'hui. La médaille d'honneur décernée à l'illustre Hongrois par le Jury international a été saluée par les acclamations unanimes du public et de la critique.

Très-joli paysage, largement compris, vigoureusement peint par M. DE PAAL, le compatriote et l'ami de Munkacsy.

SALLE VI

Joli *Bord de mer*, dit le livret, par M. Russ : le flot monte ; la vague moutonne, balançant les légers vais-

seaux ; sur le rivage, toutes sortes de petites bâtisses, solides et trapues, annoncent que nous sommes au centre du mouvement commercial et de la vie des affaires d'un havre important.

Versons une larme sur celui qui n'est plus. Au moment où nous écrivons ces lignes, la ville de Prague porte le deuil d'un de ses plus célèbres enfants, et conduit à sa dernière demeure celui qui fut CZERMAK. Il y a une réelle émotion dans son *Retour au pays dévasté*, et des types vraiment beaux dans son *Monténégrin blessé*.

Très-jolie *nature morte* de CHARLEMONT, un des plus remarqués parmi les jeunes peintres qui ont figuré cette année à notre Salon des Champs-Elysées. Il serait difficile vraiment d'arriver à un rendu plus juste et plus vrai : c'est tout à la fois très-fini et très-large.

A Vienne comme à Paris, en Autriche comme en France, la peinture d'histoire est presque complétement abandonnée pour le genre. Il faut donc remercier les artistes courageux, comme M. JEAN MATEJKO, qui ne craignent pas d'aborder les vastes compositions, et de couvrir trente mètres de toile de personnages plus grands que nature.

Jean Matejko est un Polonais pur sang, et, comme tous ceux de sa race, ou pour mieux dire, comme tous les nobles cœurs, il s'attache d'autant plus à sa patrie qu'il la voit plus malheureuse. C'est donc naturellement un sujet polonais qu'il a voulu traiter : l'*Union*

de la Pologne et de la Lithuanie à Lublin, sous le roi Sigismond-Auguste (1519).

M. Matejko a beaucoup des qualités qui font le peintre d'histoire. Il a le sentiment des siècles qu'il reproduit ; il s'identifie puissamment avec les personnages qu'il représente ; il sait au besoin s'inspirer de leurs passions ; il conçoit fortement l'action, et nous la montre telle qu'il la comprend. J'ajoute à ces mérites une certaine grandeur, qu'il serait injuste de contester à l'artiste, et un souffle qui le soutient et qui l'anime dans toutes ses compositions.

Malheureusement la couleur, chez lui, ne répond pas à ses autres qualités. Il abuse des tons laqués et des lumières piquées. Il y a des coins de son tableau qui semblent s'éclairer comme par une projection électrique. Ce système peut, à un moment donné, produire un certain effet ; mais, à la longue, il devient singulièrement pénible pour le spectateur.

SALLE VII

L'*Entrée de Charles-Quint à Anvers*, par M. Mackart, est le plus grand et le plus beau tableau historique de l'exposition autrichienne. Il produit beaucoup d'effet sur le public, et la foule se presse devant les nombreux personnages dont il a rempli son cadre. Il faisait bon être souverain dans ce temps-là ! Le puissant monarque, monté sur un cheval isabelle, s'avance à pas lents à travers les rues jonchées de fleurs et

pavoisées de drapeaux. Il est précédé d'un peloton d'archers et d'un essaim de femmes nues, à l'antique et à la païenne, qui portent les attributs de la souveraineté. Le fait est d'une exactitude historique ; ne jetons pas la pierre à l'artiste qui n'a fait que le reproduire. L'œuvre est remarquable par le fini du détail, l'habileté de la main, l'éclat de la couleur, la sûreté du dessin et la rare beauté de quelques-uns des types qu'il nous offre. Ces types n'appartiennent point tous à la nationalité flamande ; il en est un certain nombre que Vienne, patrie du peintre, pourrait réclamer, et qui font sans doute les délices du *Prater* pendant les beaux soirs d'été. Nous sommes loin de nous plaindre de cette bigarrure, étant naturellement disposé à donner beaucoup de liberté à l'artiste, et lui reconnaissant le droit de prendre la beauté là où il la trouve. Si nous lui faisions un reproche, ce serait plutôt de n'avoir point imposé à son œuvre une assez forte unité, et d'avoir dispersé en quelque sorte l'intérêt dans vingt places à la fois. Ce n'est pas là une condition normale pour une œuvre d'art, qui doit offrir au spectateur une sorte de point lumineux vers lequel sa pensée et son regard se portent tout d'abord. M. Mackart, dont le succès n'a pas été un seul instant douteux, se fait pardonner ce défaut par la pompe de sa mise en scène, et par l'éblouissement du spectacle.

OTTO VAN THOREN a été un des premiers à populariser parmi nous la peinture autrichienne encore peu connue. M. Otto van Thoren, bien qu'il aborde le

genre, quand il lui plaît de le faire, et qu'il le traite d'un pinceau souple et facile, est surtout célèbre comme peintre d'animaux. On sent qu'il a vu de très-près les héros qu'il aime à reproduire, et qu'il a vécu dans leur familiarité intime. Il a étudié leurs mœurs, et, avec lui, on n'a jamais à craindre une faute ou une erreur. Mais la fidélité consciencieuse dont il se pique ne nuit jamais en rien à la franchise et à la liberté de sa touche. Il a su, mieux que personne, être tout à la fois exact et poétique. Doué d'un sentiment de la nature, en même temps très-vif et très-juste, il ne s'y livre point cependant avec une verve irréfléchie. Loin de là! il a cru qu'il était indispensable de féconder l'inspiration par la science; aussi a-t-il su fortifier, par de longues et savantes études, les dispositions naturelles les plus heureuses. C'est ainsi qu'il se concilie tout à la fois les suffrages toujours discrets des juges éclairés; et les applaudissements, moins flatteurs peut-être, mais plus retentissants, de la foule.

L'ESPAGNE

SALLE VIII

Après avoir brillé pendant trois siècles d'un incomparable éclat ; après avoir donné au monde les Velasquez, les Zurbaran, les Murillo, les Ribeira, les Alonzo Cano et les Goya, l'Espagne semble avoir eu une heure sombre et fatale. On eût dit une éclipse fatale qui la replongeait dans l'abîme. Après avoir tant produit, la force lui manquait pour de nouvelles œuvres. On s'en aperçut trop bien à nos Expositions universelles de 1855 et de 1867, et au *Welt-Ausstellung* de Vienne, en 1873. L'Espagne, dans ces trois grandes solennités artistiques, joua vraiment un pitoyable rôle.

Nous assistons aujourd'hui à son brillant réveil.

L'Espagne a subi momentanément toutes les influences sans se laisser jamais complétement absorber par aucune. Elle a été tour à tour vivement impressionnée par Titien, par Rubens, par les Hollandais, et par l'école française. Il est certain qu'à un moment donné elle n'eût pas demandé mieux que de se parer de grâces empruntées. Mais elle a compris à temps qu'en cessant d'être elle-même, elle courait risque de ne plus être rien, et elle rentre aujourd'hui dans sa voie, en se montrant plus que jamais fidèle aux con-

ditions de sa nature, quelque peu violente, mais d'une sincérité à laquelle il serait injuste de ne pas rendre hommage. Qui ne s'arrêterait, avec étonnement d'abord, puis avec un réel plaisir, devant les pages si brillantes et si vraies de RAYMOND DE MADRAZO, ce naturaliste intraitable, c coloriste emporté, dont les œuvres vous surprennent par une exaltation de tons inaccoutumée. Aussi sincère que ses prédécesseurs, mais élevé à une autre école, et obéissant à de tout autres préoccupations, au lieu de vouer ses pinceaux à la gloire de la Sainte-Inquisition, comme faisait, par exemple, le vieux Pacheco, et de nous peindre des supplices de Juifs et de Gitanos, affublés du San-Benito, et marchant à l'*auto-da-fé* en maudissant leurs bourreaux, il célèbre, d'un pinceau qui n'a pas moins d'enthousiasme que celui des maîtres aux siècles croyants, la beauté des femmes, la grâce des enfants, le charme des fleurs, et l'éclat des étoffes chatoyantes.

M. GONZALÈS nous offre aussi quelques belles toiles; par exemple, un intérieur de cathédrale, très-chaud de ton, et d'une harmonie riche et soutenue, et un joli tableau de genre, la *Visite à l'Accouchée*, aussi amusant que pittoresque, qui nous présente une réunion d'aimables types.

ZAMACOÏS, enlevé comme Fortuny, comme Henri Régnault, dans la fleur même de son talent, nous fait comprendre le vide qu'il a laissé dans l'art par les beaux tableaux que l'on expose en son nom. Heureux

les pays qui ont le respect et le culte de leurs morts illustres !

Il faut voir encore une grande toile de M. Rosalès, pleine de sérieuses qualités ;

Les spirituelles compositions de M. Rico, qui semblent avoir toujours comme une goutte de lumière au bout de son pinceau.

Les belles architectures de M. Cazanova ne doivent pas nous détourner plus longtemps de l'œuvre couronnée par le Jury international : les *Funérailles de Philippe-le-Beau*, par M. Pradilla. Cette grande scène de l'histoire d'Espagne, vraiment dramatique, et tout à fait digne des maîtres du pinceau, a été rendue par M. Pradilla avec beaucoup de force, beaucoup d'émotion, et un sentiment pittoresque que l'on ne saurait trop louer. On remarquera surtout la belle et dramatique figure de Jeanne-la-Folle, cette infortunée princesse dont la raison sombra, comme dans un abîme, dans la douleur sans bornes que lui causèrent les infidélités d'un époux trop aimé... et trop volage. Elle est là, debout devant son cercueil, pareille à la statue du désespoir, saisissante comme la plus pathétique héroïne de Shakespeare, — de Shakespeare, seul digne de chanter tant de malheurs !

Le pavillon espagnol nous montre une trentaine de toiles de Fortuny, toujours assiégées par la foule.

Tout a été dit sur le jeune et vaillant artiste, arrivé si promptement à la fortune et à la renommée, et dont la mort a fermé avec une si soudaine violence

les mains frémissantes, encore pleines d'œuvres et d'espérances. Le destin lui a tout pris après lui avoir tout donné : le succès, la gloire et la femme aimée, couronne et joie de sa vie.... Inégal et charmant, Fortuny séduit ceux qu'il n'a pu convaincre, et la magie de son exécution désarme ceux-là mêmes dont la froide critique voudrait faire des réserves en face de cet improvisateur de génie, qui escamote le suffrage universel du public de toutes les nations.

Je regrette une lacune dans cette jolie exposition espagnole, où je cherche en vain le nom de M. PALMAROLI, le maître des véritables élégances ; un de ceux qui comprennent le mieux le mystère profond et doux des âmes féminines, et qui excellent à rendre un visage délicat et fin sur des toiles rayonnantes et d'une suavité corrégienne.

LA RUSSIE

SALLE IX

Il y a des peintres russes, nous le voyons bien ici; mais il n'y a point, à proprement parler, d'école russe. Le caractère particulier de l'Art, dans l'empire des Romanoff, c'est une sorte de cosmopolitisme un peu vague, qui fait flotter les artistes russes d'un pays à l'autre, prenant, comme on dit, leur bien où ils le trouvent, sans trop s'inquiéter de la question de savoir s'ils se rapprochent de la France ou de l'Allemagne, de l'Angleterre ou de l'Italie, de la Hollande ou de l'Espagne. Ce sont là, peut-être, de mauvaises conditions pour figurer dans une exposition universelle, où l'on doit chercher tout d'abord le caractère individuel, et la marque originale de chaque nationalité. Or, il faut bien l'avouer, ce que l'on trouve surtout en Russie c'est la nationalité des autres.

Le Paysage, à l'exposition russe, est généralement assez faible. Aux prises avec une nature étrange, l'artiste russe se laisse aller trop volontiers à la tentation d'en reproduire les excentricités, et certain d'attirer l'attention par le spectacle inattendu de choses que peut-être on ne reverra point ailleurs que chez lui, il se contente d'une indication trop rapide, et ne cherche point à donner à son œuvre cette perfection d'exécu-

tion qui pourrait seule en garantir la durée, et lui conquérir la sympathie des vrais connaisseurs.

Je fais cependant une exception pour une jolie toile d'un artiste, qui signe son nom d'une façon trop illisible pour que je le puisse déchiffrer.

Nous sommes à l'entrée d'un parc aristocratique ; les pelouses encore vertes quand déjà les premiers froids ont rougi les feuillages ; le frisson de l'eau dans les étangs, et, çà et là, de jolis détails d'architecture nous ont beaucoup plu.

Deux scènes de la vie populaire nous ont aussi bien vivement intéressé. Dans la première, nous voyons de pauvres mougicks attelés comme les chevaux de trait de Veyrassat à un bateau qu'ils hâlent. C'est horriblement triste ; mais on sait que cela doit être terriblement vrai ! Auteur : M. Répine, de Moscou.

L'autre tableau, — *Une corvée sur la ligne d'un chemin de fer*, par M. Savitzki, — n'est certes ni moins énergique ni moins saisissant : il nous montre des serfs à la corvée et nous permet d'apprécier à sa juste valeur le grand acte d'Alexandre II, faisant des âmes vivantes de tant d'âmes mortes.

La section russe a eu, comme les autres, sa médaille d'honneur. Elle a été donnée à M. Siednéradsky, pour son tableau intitulé : les *Torches humaines*, plus grand par ses dimensions que par son style, et qui nous montre, spectacle affreux ! les chrétiens attachés à des poteaux, et flambant pour éclairer les nuits de Néron. M. Siednéradski n'a pas trouvé en lui la force nécessaire pour traiter un pareil sujet avec l'ampleur

et l'épouvantable poésie qu'il comportait : il en a fait un tableau de genre !

Je note ici quelques sculptures : un Christ attaché à la colonne, et attendant la flagellation. Comme tenue, comme dignité, il me fait songer à un pauvre serf à qui l'on se prépare à donner le knout, et, qui le sait ! l'auteur, un homme de talent, s'appelle M. ANTOKOLSKI.

La *Mort de Socrate*, par le même M. Antokolski, est l'erreur d'un homme de talent que nous serions heureux de voir prendre sa revanche quelque jour. La tête de Socrate nous offre bien le masque très-connu du grand philosophe ; mais il s'affaisse sur son siége, le chef branlant, les bras ballants, et les jambes écartées, comme le plus vulgaire des ivrognes. Passons !

J'aime mieux le joli groupe du sculpteur finlandais RUNEBERG : *Psyché*, emportée par les zéphyrs, sur l'ordre d'Eros. C'est un marbre bien travaillé, que l'on aime à voir et à revoir.

La même *Pscyché*, tenant une lampe, par le même artiste, est aussi un morceau d'une facture élégante, et d'un sentiment bien antique.

LA BELGIQUE

SALLE X.

En abordant l'exposition belge, nous pensons nous adresser la même exhortation que Virgile se faisait à lui-même :

Paulo majora canamus!

Il nous faut ici hausser le ton, et emboucher d'autres trompettes. Comme la Hollande sa voisine, et jadis sa métropole, la Belgique, elle aussi, a dans les arts une généalogie glorieuse. Les peintres flamands, dont elle est la légitime héritière, ont tracé dans le ciel de l'art un lumineux sillon, dont le reflet brille encore aujourd'hui pour elle et pour nous. On se rappelle l'effet produit à nos dernières expositions universelles par les beaux tableaux de H. Leys, puissante restitution du passé, où nous retrouvions le style, la pensée et l'émotion des vieux maîtres.

Aujourd'hui l'école belge fait comme toutes les autres écoles de peinture du monde : elle se laisse dériver peu à peu vers le genre, heureuse, jusqu'à en être fière de l'habileté de sa main, de l'esprit qui anime ses moindres compositions, de la puissance et du charme de son coloris, elle nous présente, à côté de quelques tableaux tout à fait remarquables, une

moyenne d'art élevée et singulièrement honorable. C'est surtout en parcourant ces intéressantes et belles galeries que je regrette d'avoir si peu de place à consacrer à cette portion si intéressante de l'Exposition universelle.

Florent Willems m'attire tout dabord. M. Willems vit depuis si longtemps à Paris qu'il est presque parisien : nous ne demandons pas mieux que de nous l'annexer. L'éminent artiste, qui n'a plus besoin d'aller au public, parce que le public vient à lui, se tient trop obstinément sous sa tente ; mais, chaque fois qu'il lui plait d'en sortir et de figurer dans nos salons il y trouve l'accueil dû à un homme de son mérite, et pour lequel la critique semble avoir épuisé toutes les formules de l'éloge. On serait tenté de n'en plus parler et de lui dire qu'il ne peut désormais être loué que par ses œuvres. M. Willems a reçu de la nature les dons les plus précieux : une finesse d'œil singulière, et une justesse de main irréprochable ; une science de dessin réelle, et une suavité de coloris qui fait de ses tableaux la caresse du regard. Il y a là, dix toiles que l'on n'a pas le courage de quitter ; si l'on s'en arrache, c'est pour y revenir aussitôt. Ne me demandez pas lesquelles je préfère : la *Toilette* ou la *Visite ;* la *Présentation du futur,* ou l'*Offre de la bague ;* l'*Innocence* ou la *Pavane.* Je ne saurais que vous répondre, et je prendrais tout pour me tirer d'affaire !

Alfred Stevens peut se vanter que l'histoire de la peinture de genre au XIXe siècle serait incomplète si elle oubliait son nom. Elle ne l'oubliera pas. Doué

d'un tempérament de peintre d'une rare énergie, M. Stévens s'est révélé créateur dans sa jolie spécialité, et il a ouvert à l'Art une voie nouvelle, par laquelle il a fait passer la Parisienne, grande dame, bourgeoise et *Cocotte*. Ce Belge, aussi français que qui que ce soit, par la main et par l'esprit, semble s'être voué, comme Gœthe, à la glorification de l'*éternel féminin*. Sachant que ce qu'il y a de meilleur dans l'homme (après le chien!) c'est la femme, il ne peint que des femmes. Mais il ne place point son idéal à des hauteurs inaccessibles, bien que ses héroïnes demeurent généralement au quatrième étage. Il possède son sujet. Les robes n'ont pas plus de secrets pour lui que pour l'illustre WORTH. Il lace le corset, boutonne la bottine, chiffonne la dentelle et jette le cachemire sur les épaules de *Madame*, comme le pourrait faire la camériste la plus exercée, et tout cela avec une habileté de pinceau, une finesse de touche et un éclat de palette qu'il serait difficile de surpasser.

M. WAUTERS reste encore fidèle aux grandes conceptions historiques, quand tant d'autres les ont depuis longtemps abandonnées sans esprit de retour. La *Folie du peintre Van der Goes*, que l'on cherche à calmer au moyen de la musique; l'*Imploration de Marie de Bourgogne*, demandant la grâce de deux seigneurs coupables envers son père — Hugonet et Imbercourt — sont fort regardés. Ce qui ne nous empêche pas d'avoir une secrète préférence pour le *Portrait d'enfant* — du même peintre — un bijou.

N'oublions point de fort jolis paysages de

M^{me} Marie Collart, qui met un pinceau énergique au service d'un sentiment très-juste et très-intime de la nature.

Je fais aussi un cas tout particulier de M. Lamorinière, dont on assure que les tableaux sont fort recherchés par nos voisins. Je le comprends, car M. Lamorinière a une vue large et juste des choses, une exécution pleine de maëstria, des effets pittoresques, puissants et variés, et chez lui le travail consciencieux n'abandonne jamais rien au hasard ; il ne laisse pas sortir un tableau de l'atelier avant qu'il ne soit arrivé au point juste où il veut le conduire.

Verlat, le célèbre peintre d'animaux, qui a si magnifiquement représenté sur une large toile une *Lutte* dramatique et furieuse *de buffles et de lions*, a fait aussi une heureuse et brillante excursion dans le domaine de la grande peinture historique. Il ne serait pas juste que cet essai hardi — et réussi — passât inaperçu. Ce tableau, analogue par le sujet à celui que Charles Muller vient d'exposer à notre Salon, est intitulé, lui aussi : *Nous voulons Barrabas!*

C'est une peinture étrange : certaines figures ont des tons de terre cuite et des luisants métalliques ; mais le relief est d'une rare puissance, et l'expression d'une incroyable énergie. Cette peinture a été exécutée à Jérusalem, et nous pouvons garantir la fidélité des types reproduits par le grand artiste, avec tant de justesse et de force.

La Belgique mériterait un volume et je ne puis lui consacrer que quelques pages ! Que ceux dont je ne

parle point sachent bien qu'ils ne sont pas oubliés par moi. Je n'ignore point ce que valent des artistes comme MM. Portaëls, Robbe, Van den Bosch, Lagye, Mols, Hennebig, de Jonghe, Bossuet, David Col, De-Vriendt, Cluysenaar, Verhas, Madou, Baugniet, si émouvant parfois dans le tableau de genre; Clays, un peintre de marine de premier ordre; Coomans, Francia, Hamman, aussi célèbre chez nous que chez nos voisins; Verboeckhoven, un des plus habiles peintres d'animaux qu'il y ait aujourd'hui en Europe. Avec tous ces hommes de mérite, c'est le temps et l'espace qui me manquent : non l'intention.

LA GRÈCE ET LE PORTUGAL

SALLE XI

Quels souvenirs de gloire artistique rappelle ce seul mot, la Grèce! mais, hélas! que ces souvenirs sont déjà loin de nous, et que le présent est peu capable de nous les rendre! La peinture de la Grèce antique ne nous a point laissé, comme sa sculpture, de monuments durables; nous ne pouvons point la juger sur pièces, comme nous le faisons pour ses marbres éternels; mais la gloire même qui rayonne encore autour des noms de Parrhasius et d'Apelles fait singulièrement pâlir MM. Brounzos, Coloudis, Gysis, Fydus, Charalambos, Nikiforos et Panfazis, les exposants d'aujourd'hui dans la section de la peinture grecque. Le caractère général des œuvres de cette nouvelle école, c'est quelque chose de vague et d'incertain. On devine, chez tous ces hommes, des esprits qui cherchent leur voie, mais qui sont bien loin encore de l'avoir trouvée. Chez un certain nombre d'entre eux, la composition est intelligente, bien que toujours un peu trop recherchée, comme si, dans les arts, ce qu'il y avait de plus difficile, ce serait encore d'être simple. L'exécution trahit toujours une grande inexpérience et l'absence complète de ces traditions qui constituent ce que l'on appelle une école. L'individualisme

aggravé par la fantaisie, règne et domine : ce n'est pas ainsi qu'une nation restaure la gloire de son passé artistique. La couleur est peut-être encore plus faible que le dessin. Ce n'est pas qu'elle manque d'éclat : je serais au contraire tenté de trouver qu'elle en a trop ; mais c'est un éclat brillanté, fatigant pour l'œil. Quant aux finesses du modelé, aux transparences des ombres, à l'harmonie des demi-teintes, en un mot à tout ce qui fait le charme des coloristes, c'est lettre close pour les descendants des Achéens aux belles bottes.

Les sculpteurs grecs ont peut-être moins dégénéré.

Si le souffle divin qui fait les grands artistes, et qui allume en nous le feu sacré de l'enthousiasme, n'a pas encore passé sur eux, il faut du moins reconnaître qu'ils ont une habileté de main supérieure à celle des peintres. On sent chez eux l'habitude du ciseau, et il n'est pas mal aisé de deviner leur familiarité avec le marbre. Le Pentélique est toujours là, et Paros n'est pas loin.

Ajoutons que si les peintres qui vivent en Grèce sont trop généralement privés des modèles qui pourraient former leur goût, il n'en est pas ainsi des sculpteurs, environnés, au contraire, des plus admirables productions du génie humain, parvenues jusqu'à eux, malgré les ravages du temps. Il y a là comme une contagion du beau, à laquelle il ne leur est pas possible d'échapper tout à fait. Ils peuvent n'être pas tous des artistes, mais tous, du moins, sont des praticiens. Ils campent bien une statuette sur ses hanches, et sculptent

un buste avec une facilité remarquable. Une statue même ne les embarrasse pas au besoin. Ils n'ont pas un long voyage à faire pour aller chercher leur idéal. L'Olympe est tout près, et Minerve, Junon et Jupiter descendent encore pour eux du ciel, comme ils firent jadis pour leurs grands aïeux, les Phidias, les Zeuxis et Praxitèles.

Je le disais tout à l'heure : peu de choses chez les peintres. Je veux citer pourtant une *Soubrette Louis XIV* de M. RALLI, d'un assez joli galbe, mais un peu sèche de ton ; il y a plus de souplesse dans sa *jeune femme* jouant de la guitare.

M. LYTRAS nous donne quelques études locales, des types et des scènes de son pays, qui ne manquent point d'intérêt.

Je choisis entre les sculpteurs M. BRESITOS, qui a voulu symboliser le *Génie de Copernic*, sous la figure d'un personnage ailé, tombant du ciel pour faire la cabriole sur le globe terrestre. L'idée est bizarre, mais l'étrangeté du mouvement ne sert qu'à prouver l'habileté de l'artiste.

PORTUGAL

On a placé le Portugal dans la même salle que la Grèce, non point j'imagine pour faire croire à leur voisinage géographique, mais sans doute pour que ces deux pauvretés puissent se consoler entre elles! Disons cependant, que le Portugal est encore plus pauvre que la Grèce, et que sans le tableau de M. LUPI, intitulé : *Les laveuses*, d'une tournure assez originale, nous n'aurions à dresser ici qu'un *procès-verbal de carence*, comme disent MM. les huissiers, quand ils ne trouvent rien à se mettre sous la dent, au domicile d'un débiteur insolvable.

LA SUISSE

SALLE XII

La Suisse n'a pas besoin de peindre de tableaux. — st-ce qu'elle n'est pas elle-même un tableau tou ait? L'Art, sous toutes ses formes, est peu de chos pour elle. La nature lui suffit.

Elle a cependant donné le jour à un grand sculp ieur, Pradier, et à un peintre fort distingué, Gleyre Mais ils sont partis tous deux pour ce monde qu nous appelons *meilleur*, afin de nous consoler des tri tesses de celui-ci, et il ne nous reste que les vivants ce n'est guère! La Suisse n'a point encore une écol d'art, un centre, une direction, une véritable unité d tendances et d'idées. Chacun va de son côté, aprè avoir fait, comme il a pu, des études individuelles France, en Allemagne ou en Italie. Je suis pourtar heureux de pouvoir signaler une grande toile hist rique, pleine de mouvement et d'un beau caractèr la *Journée de Sempach*, par CONRAD GROB; une ron vaporeuse de *Sylphes* tournoyant dans l'air, au-dess d'une prairie en fleurs, par M. PAUL ROBERT; enf une fort jolie et toute charmante mythologie de

poète du pinceau qui s'appelle ZUBER BUHLER, et qui, dans un tableau fort agréable, nous montre la *Naissance de Vénus*: c'est le matin, et un gai rayon de soleil vient à la rencontre de la belle Aphrodite, pour la conduire au ciel, dont elle sera désormais la reine. Puisse la blonde déesse se montrer favorable à celui qui l'a si bien peinte ! Sans quitter la mythologie où il se complait, et qui lui réussit, citons encore du même peintre habile et distingué, la *Danse des Nymphes*, et les *Océanides* consolant Prométhée sur son rocher.

DANEMARK

SALLE XIII

Le Danemarck a eu son jour de gloire artistique avec Thorwaldsen, un des plus grands sculpteurs des temps modernes ; mais ces beaux jours sont passés, et il ne lui en reste plus aujourd'hui qu'un pâle souvenir. Le grand tableau de Carl Block, le *Roi captif*, aurait eu besoin, pour être conduit à bonne fin d'une puissance d'exécution que nous ne trouvons point chez son auteur.

Les quelques paysages qui nous viennent de cette contrée lointaine ont un caractère frappant de monotonie, tous, ou presque tous, visent à nous rendre les pâles effets de ce froid soleil du Nord, dont les rayons viennent se glacer et mourir sur le blanc tapis des neiges. Les moins mauvais sont signés des noms de MM. Aagaard, Vicksi et Rolle.

Quelques scènes d'intérieur, quelques études de mœurs locales, par MM. Exner et Bache, reproductions très-fidèles de types et de costumes nouveaux pour nous, ne sont certes pas indignes d'attention et d'intérêt. En somme, pourtant, c'est bien peu !

LA HOLLANDE

SALLE XIV

Il en est des peuples comme des individus, et l'on peut dire que leur passé les oblige. L'école hollandaise a jeté un si vif éclat sur le monde, qu'on est toujours tenté de beaucoup attendre des descendants de Rembrandt, de Ruysdaël, de Paul Potter, et de tant d'autres génies, dont les œuvres sont aujourd'hui encore l'objet d'une si légitime et si vive admiration. Par malheur, pour les nations pas plus que pour les individus, le talent n'est pas un héritage, et on ne se le transmet point de père en fils, comme un champ ou une maison. Sur les soixante tableaux exposés par la Hollande, il en est à peine vingt qui méritent quelque attention. Ici encore, le grand art a donné sa démission, et la peinture d'histoire renonce absolument à mériter la faveur publique. Il faut, du reste, reconnaitre que la peinture d'histoire est peut-être moins dans les traditions de la Hollande que dans celles de tout autre peuple. Le Hollandais, singulièrement positif, a toujours craint de s'abandonner à des visées trop hautes; aussi s'est-il de tout temps borné à représenter, dans des tableaux sincères et par cela même intéressants, les objets qu'il avait sous les yeux. Ce

ne sont pas là des prétentions exagérées; mais c'est un sûr moyen d'éviter des déceptions. Le tableau d'intérieur est toujours le triomphe des peintres hollandais. Ils excellent à distribuer sur tous les objets une lumière douce et tamisée, comme celle qui éclaire leurs chambres à doubles fenêtres, et à donner à chacun d'eux le relief et la valeur qui lui conviennent. On peut dire que là-dessus ils sont passés maîtres. Ils ont aussi reçu de leurs devanciers l'art, plus rare qu'on ne le croit, de la composition. Leurs tableaux ne sont ni vides ni confus : ils se tiennent, et l'œil passe d'un groupe à l'autre sans fatigue et sans trouble. Presque toujours aussi les scènes qu'ils aiment à peindre sont de celles que l'on aime à voir, et qui laissent dans l'esprit une impression aimable.

Ce n'est pas à dire que les artistes hollandais n'aient pas aussi, quand ils le veulent, le don précieux de l'émotion. Ils ont parmi eux un certain ISRAELS, dont le nom indique assez l'origine, qui est certes un des artistes des plus pathétiques de notre temps. *Les pauvres de village*, une *Soupe d'ouvriers* et *l'Enterrement* sont des œuvres d'une exécution très-remarquable, et qui vous saisissent. Arrivé à cette intensité d'effet, le tableau de genre n'a rien à envier au tableau d'histoire : il en a la noblesse et la grandeur.

Tout le monde connaît les jolies marines de MESDAG : il en a ici deux ou trois qui sont de véritables petits chefs-d'œuvre de composition et d'exécution

Le portrait d'une *Femme en costume frison*, par BISSCHOP, nous rappelle que la Hollande a été la patrie des plus grands portraitistes du XVIᵉ et du XVIIᵉ siècle. Celui que nous montre ici M. Bisschop n'est pas indigne d'une telle comparaison.

La section hollandaise nous offre aussi quelques bonnes toiles de BURGERS, le peintre de genre bien connu à Paris, et dont les œuvres ont un goût de terroir assez prononcé pour qu'on les reconnaisse entre toutes sans qu'il soit besoin d'un trop long examen. On regarde beaucoup ses intéressants tableaux : le *Taquin*, *Pendant la guerre*, *Au bord du Zuy-der-Zée* et le petit *Intérieur en Hollande*, où l'on retrouve une note très-intime et un accent très-personnel.

L'ALLEMAGNE

SALLE XV

Nous avons traité les artistes allemands comme le père de famille de l'Évangile traita les ouvriers de la dernière heure, recevant le même salaire que ceux qui avaient porté tout le poids du jour et de la chaleur. Bien que l'empire d'Allemagne n'ait répondu qu'assez tardivement à notre appel, nous ne lui en avons pas moins offert un emplacement magnifique. Notre public a constamment visité ses artistes, et notre critique courtoise n'a pas même égratigné du bout de sa plume ses statues et ses tableaux.

La vaste salle où on les a disposés est d'un arrangement irréprochable, dont l'honneur revient à leurs représentants à Paris. Nulle part nous n'avons rencontré plus de luxe joint à plus de goût. Tapis, tentures, siéges moelleux et confortables, tables couvertes de livres et d'albums, comme dans un véritable salon, fleurs renouvelées chaque jour, rien ne manque à cette installation princière.

Disons tout de suite que les œuvres allemandes méritent les frais que l'on a faits pour elles ; elles laissent dans l'esprit de tout le monde l'impression la plus favorable. Sans doute, le mouvement de rénovation qui changera d'ici quelques années la face du

monde artistique se fait sentir de l'autre côté du Rhin comme de celui-ci. Nous ne sommes plus au temps où les grandes écoles de Munich et de Dusseldorf personnifiaient leurs tendances rivales dans des hommes aussi éminents que *Cornélius* et *Overbeck*, et produisaient, l'une, *Schnorr* et l'autre, *Kaulbach*. La peinture allemande n'a plus aujourd'hui de représentants de cette valeur; mais elle a du moins ses peintres de genre, d'un réel mérite, qui rapportent dans leur patrie le fruit de leurs études cosmopolites et qui décorent agréablement les intérieurs du pays.

J'inscris en tête de la liste le nom justement populaire de KNAUSS, qui a si longtemps exposé dans nos Salons parisiens, et qui figure ici pour une dizaine de tableaux, que l'on regarde le sourire aux lèvres, en se laissant gagner peu à peu par sa note de bonhomie si parfaite, et sa gaieté communicative.

Viennent après lui WERNER, avec une amusante petite scène où les rôles principaux sont tenus par des militaires et des bonnes d'enfants. Il n'est pas défendu de prévoir le dénouement;

F.-A. KAULBACK, l'homonyme du grand artiste mort il y a quatre ans, et dont la *Jeune Femme en satin blanc* est d'une finesse, d'une grâce et d'une élégance exquises;

HOFF, avec son *Baptême après la mort du père* petit drame intime qui vous serre le cœur;

JOSEPH BRANDT, avec ses *Cosaques de l'Ukraine*, qui entrent en campagne à cheval, et en déployant la bannière de saint Michel, l'invincible archange;

Menzel, avec sa *Forge en plein travail*, aperçue au moment de la *coulée*, lorsque le métal incandescent se précipite des fourneaux, et ruisselle en vagues enflammées.

Je m'arrête sans avoir tout dit. J'enseigne les œuvres les plus remarquables ; mais il y en a d'autres à côté, que le lecteur cherchera, et qu'il sera heureux de trouver.

Peu de sculptures. L'Allemagne n'a pas la note plastique. Quelques marbres cependant d'un assez beau caractère :

Un génie ailé, d'un pur galbe grec, au torse finement modelé, qui déploie à moitié des ailes de chauve-souris ; ces ailes-là ne laissent point que de me dérouter quelque peu.

Un autre marbre d'une tournure antique :

Une femme tenant un enfant, assise sur un tombeau, bien posée, modelée largement, avec une expression de visage austère et douloureuse, et un cachet de réelle grandeur.

TABLE

A

Alma-Tadéma	33
Antokolsky	92
Arbaut	48
Aublet	79

B

Baade	45
Barcaglia	42
Baujault	9
Barsaghi	41
Beaumont (M^{me} de)	5
Becker	78
Berchir	79
Berne-Bellecour	76
Bernier	66
Bertrand	54
Bida	67
Bisschof	107
Block	104
Boninsegna	40
Borghi	42
Brandt	109
Bresitos	100
Bonnat	59

B

Bouguereaux	6
Boulanger (G.)	75
Breton (J.)	64
Brett	43
Bridgman	50
Brown	60
Brown (M^{me} H.)	72
Burgers	107
Burn	29
Busson	61
Busten	48
Butler	24

C

Cabanel	58
Calderon	22
Casanova	88
Castiglione	38
Chapu	11
Charlemont	82
Chatrousse	11
Collart (M^m)	96
Constant	78
Cope	22

C

Calderon	22
Castiglione	38
Cot	54
Cope	22
Courbet	77
Crane	28
Crauk	4
Czermack	82
Cederstrom	47

D

Dana	50
Daubigny	3 79
Davis	23
Defaux	53
Delaunay	54
Delaplanche	14
Delorme	16
Dedioni	38
Dubois	53
Duran	52
Dohl	47

E

Epinay (d')	32
Escalier (M^{me})	73

F

Falguière	14
Favreto	39
Figen	79
Fortung	88
Français	54 74
Fianceshi	9
Ferrari	41

G

Gautherin	7
Gérôme	74
Giardi	42
Gide	73
Girard (F.)	75
Gravillon (de)	19
Goodall	33
Gonzalès	89
Grob	102
Guillaume	6
Guillaumet	54

H

Hannoteau	63
Harpignies	77
Hébert	53
Henner	62
Hiolle	8
Hoff	109
Hunt	29

I

Icard	12
Idrac	9
Isabey	55
Induno	39
Israels	106

J

Jacquet 52
Jacobson 47

K

Knauss 109
Kalbach 109

L

Lambert 79
Lamorinière 96
Landseer 30
Laurens 70
Lefèbre 56
Leloir 57
Lematte 57
Le Page 72
Leroux 64
Leslie 22
Leytras 100
Lévy (E) 55
Lévy (H.) 61
Lusse 101

M

Machard 58
Mackart 83
Madrazzo (de) 87
Maignan 55
Malgelsen 48
Marqueste 12
Marshall 32

M

Matyko 82
Mazerolle 79
Meissonier 60
Mercié 12
Menzel 110
Merdag 106
Millais 31
Monteverde 41
Moreau 61
Munkarsy 80

N

Nittis (de) 43
Noël (A.) 13
Noter (de) 76

O

Orchardson 33

P

Paal (de) 81
Pagliacetti 40
Palmaroli 89
Pasini 41
Papini 42
Pelouse 57
Perrey 18
Perret 63
Petit 33
Poynter 30
Pradilla 88

R

Rally	100
Régnault	68
Répine	91
Ressini	91
Ribot	55
Richardson	29
Rico	88
Robert (P.)	102
Robert-Fleury (T.)	72
Roesler	41
Rothschild	67
Rousseau	63
Rosalès	88
Runeberg	92
Russ	81

S

Sant	24
Savitski	91
Schanche	45
Schœnwerke	16
Sudnéradsky	91
Signol	55
Simons	32
Sindici (Mme)	38
Stevens	94
Storey	22
Sylvestre	78

T

Tabart	17
Thirion	58
Thoren (Van)	58
Topham	27
Truphème	13

V

Van Mark	55
Verlat	96
Vertuni	38
Vibert	76
Vigdol	46
Vimercat	40
Vollon	53

W

Wahlberg	46
Walker	26
Wallis	32
Warren	27
Watts	30
Wauters	95
Werner	109
Willems	94
Worms	60

Z

Zamacoïs	87
Zuber-Buhler	103

Paris.— Typographie de E. Brière, 257, rue Saint-Honoré.

www.ingramcontent.com/pod-product-compliance
Lightning Source LLC
Chambersburg PA
CBHW071402220526
45469CB00004B/1144